下午茶。如此美麗

卡通一代江衡的藝術

風之寄　編著

代序

十七世紀的英國，在安娜公爵夫人的引領下，下午茶成為社交圈的流行風尚，讓當時的貴族名媛趨之若鶩。

下午茶也是當今時尚生活的表徵。

邀幾位知心好友，選一家上好茶館，點幾道精緻點心、在優雅樂音中，度過一個美好的下午茶時光。

品讀卡通一代藝術家江衡的作品，斑斕美麗、充滿隱喻。

一張張甜美臉孔的背後，有手槍、有紅星、有花卉、有藥丸……還有許多繽紛的蝴蝶。這些晦澀難懂的符號，如同讓人經歷一場既美麗又喧囂的饗宴，引人發想。

《下午茶。如此美麗》便是在這種氛圍下，將一部描寫下午茶企業，扣人心弦的商戰小說，與六十多幅江衡精彩的畫作，同時羅列。以小說的商戰為軸，搭配作品精闢的論敘，期待能給讀者，非比尋常的視覺與心靈感受。

現在，邀請您來享用這份美好的下午茶，一起來感受這份美麗，帶來的浪漫衝擊。

風之寄

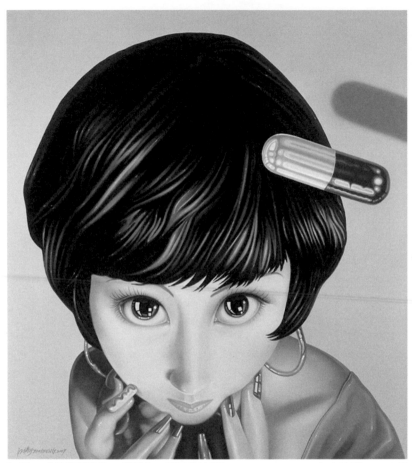

江衡，《新偶像時代─我漂亮，所以我快樂》，190×170CM，布上油畫，2007年

我有自己的思考方式，有自己的選擇方向。

無論別人如何看待，我依然會堅持自己。──江衡

CONTENTS

序曲

下午茶

如此美麗

每當音樂響起

我在想你

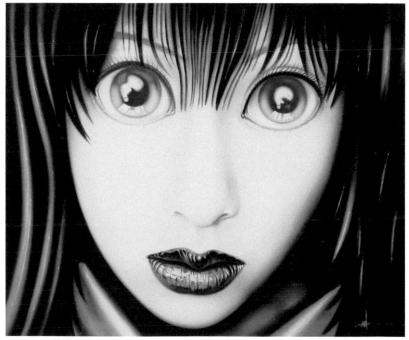

江衡，《散落的物品—凝視》，165×135CM，2006年

問世間情是何物

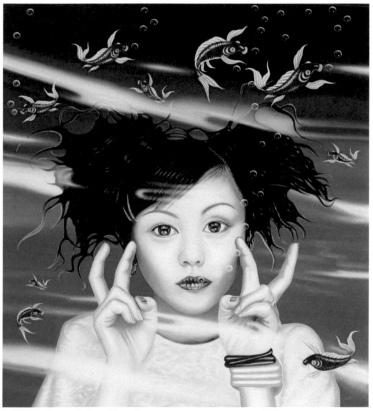

江衡，《2004美女・魚・4》，190×170CM，2004年[1]

[1]　美術理論家貢布里希有一句名言：「繪畫是一種活動，所以藝術家的傾向是看他要畫的東西，而
不是畫他看到的東西。」在今天這個慾望噴湧和體驗翻新的消費文化時代，貢布里希所揭示的原
理是否還適用呢？如果你去琢磨江衡的美女系列作品，也許會有所發現。在他的圖像學裡，一個
獨特的圖像形態──美女──躍然畫面。更有趣的是，這些長相各異的美女臉上，一個突出的圖
像符號一以貫之：大得不合比例的眼睛。那一對又一對大眼睛正凝視著什麼？當你作為觀者去凝
視這一凝視時，又會有何種發現？──作品導讀：周憲

1 爆紅

「ＫＫ，你又上頭條了，報導不是真的吧？！」

電視臺的朋友傳來了一通簡訊。

從未想過：自己會這麼出名。

原本只是在業內小有名氣，

現在竟成為全國社會新聞的頭條。

照片刊登的隨處可見，

我，

徐可，

昵稱ＫＫ，

瞬間爆紅。

我成為人人關注的焦點，

茶餘飯後談論的對象。

怎麼會這樣？一直搞不懂。

但是，每個人都喜歡談論我。

那些相關的，不相關的，全扯上我。

彷彿間，我成為一則神話。

但自己卻覺得，被妖魔化了⋯

是誰？

把我的病歷資料洩露出去。

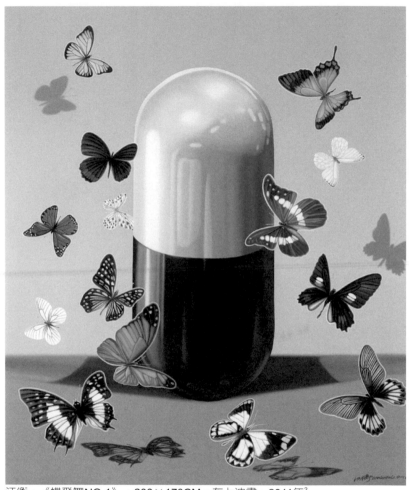

江衡，《蝶飛舞NO.1》，200×170CM，布上油畫，2011年[2]

[2] 江衡的創作風格和題材一直在變化之中，而「動漫美學」的藝術是一種記錄我們在虛擬實境中所創造第三人生的藝術，也同時是存在於所有電子媒體和數位世界的第四維空間。「動漫美學」世代所顯現青春、美麗、天真、純潔、敏感、脆弱、虛幻、夢幻般的囈語，和早先的「卡通一代」和「豔俗藝術」已經拉開距離，江衡從「過去」走向「未來」，是他個人與時俱進的審美生活手記，也是這個時代眾人所無法迴避的流行時尚風格。──作品導讀：陸蓉之

2 平凡

我，

一直崇尚平凡，

想當個平凡人。

大家不認識我，

過著優遊自在的生活。

我曾臆想：

平凡人有許多好處。

不會引人側目，

不必在乎陌生人的眼光，

沒有狗仔隊追逐，

可以融入芸芸大眾之中。

記得看過一幕景象記憶深刻：

黃昏的時候，

一對老夫婦，相互攙扶，緩步前進，

天邊落日伴著彩霞，

成就一幕人世間最美麗的風景。

這是我想要的，

有人攜手終老，

一份平凡的渴望。

然而，

這份渴望好像遙不可及。

我，

既成功

又不平凡。

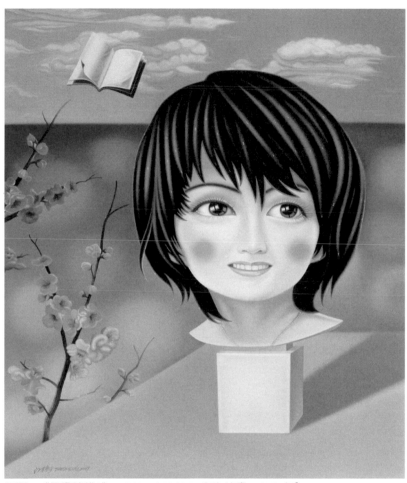

江衡，《偶像時代2》，200×170CM，布上油畫，2007年[3]

[3] 實際上，江衡是九〇年代中期以中國廣州為中心展開的「卡通一代」美術運動中最具代表性的藝
術家。在中國美術史上甚至世界美術史上，將卡通或漫畫、動漫等作為繪畫體裁，甚至掀起以此
為主體的美術運動還是首次。這次美術運動在中國南方廣東省以廣州為中心波瀾不驚地開展時，
正趕上以北京為中心的「玩世現實主義」（Cynical Realism）和「波普藝術」（Political Pop）完
滿落幕的時候。這兩場運動提倡的理念有著明顯的不同。與前者反對官方主流的強烈要求相比，
「卡通一代」則是一次尋找是什麼給人們帶來了影響、反省自身的成長歷程，質詢內部世界本質
的航行。——作品導讀：李振銘

3 一百萬

成功，

需要九分的努力，

加上一分的運氣。

我恰巧有了這一分的運氣。

總不自禁被吸引過去一探究竟。

只要有人潮的地方，

從小就琢磨著怎樣去賺錢。

喜歡做生意，

因此，心領神會的知道：

賺錢不全靠努力，還得有點巧力，有份運氣。

大學時代，熱衷股市，正逢改革開放，大盤一路挺進。

只要早進場，買到績優股，幾次行情的進出，獲利無法擋。

學商的我，學以致用，把打工、家教賺來的錢，全部投入股市，謹慎選股，放手一搏，加上及時的運氣，學生時代，就賺到人生的第一桶金。

我的

第一個一百萬。

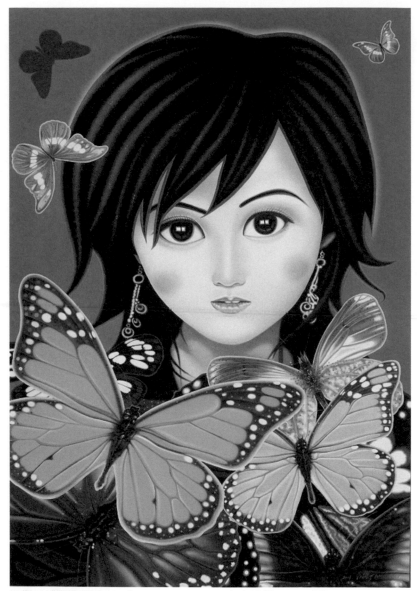

江衡，《蝴蝶飛飛NO.5》，280×190CM，布上油畫，2008年[4]

[4] 江衡的作品充斥著消費時代和享樂主義的矯飾氣息，那些極度華麗和感官性圖像呈現的是「主體」虛空後的狀態。──作品導讀：黃專

4 從頭開始

雙親在我大學畢業那年，因車禍雙雙去世。

老家已經沒有親戚，我決定離開故鄉這塊傷心地，變賣一切家產，走的遠遠的，重新過生活。

我選擇了中國最大的都市，北京。

當我踏入北京，為眼前的景象所震懾。

來自內陸鄉下的孩子，只能透過電視來瞻仰首都，如今置身其中，我缺少一分懼怕，反而多一分豪情。

忍不住仰望藍天，對自己說：

「偉大的都市，適合在這裡成功。」

我決定讓一切重新來過，在這個沒人認識我的地方。

心裡忽然有個奇妙的想法，

「就這麼辦。」

忍不住笑出聲來。

從頭開始吧！

我，

走向髮廊。

這一念之差，

造成我人生些許遺憾，

也成就我的

不平凡。

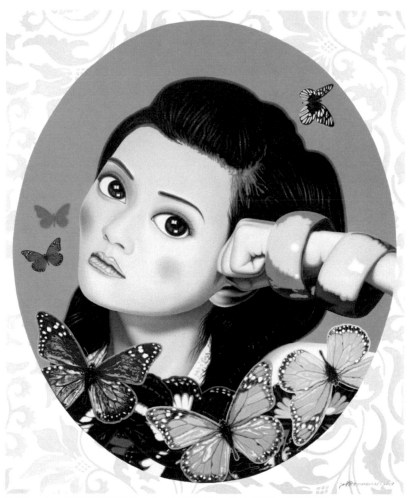

江衡，《被修飾過的天使》，200×170CM，布上油畫，2009年[5]

[5] 雖然江衡的藝術創作在不同階段裡呈現了完全不同的面貌，但有一點卻是相同的，那就是他始終以流行文化與消費文化的方式切入藝術創作，並由此表達了相關的觀念。用他自己的話說，他是希望突顯出流行文化與消費文化所帶來的巨大誘惑以及種種異化現象。——作品導讀：魯虹

5 變身

經過髮廊與百貨公司的變裝之後，轉眼間，

已經化身成為一位讓人側目、俊俏的年輕人。

解決了衣著，接下來要找處地方安身。

透過查詢，找上一家聲譽卓著的房屋仲介公司。

我開出需求：

兩房、一廚、一廳、一衛，

靠近捷運站，要求有裝潢，最好是家電與家俱齊全，

簡單地說：拎個皮箱就能住進去。

業務員聽完我的條件，拍拍我的肩膀，開心地說：

「年輕人，就有這麼一戶，屋主急著要出國移民，價格開的很便宜，就是要現金。」

「走，看看去。離這裡不遠，地段很好，交通便利，附近什麼都有，路程十分鐘。」

公寓式大樓的房子，有電梯，雖然屋齡有點老，但管理的不錯。

「怎樣？滿意嗎？看的人很多，這房留不住，要就得快。」

業務員催促說。

我簡潔的回答。

「我要了。你約房主來簽約吧。」

業務員聽了一怔，隨後微笑堆上臉，稱讚說：

「年輕人果然有魄力，我打電話約房主⋯」

「約好屋主，五點來公司簽約。」業務員傳來簡訊

「OK，準時到。」我立即回覆。

簽完約，我從行李，拿出一疊鈔票，當做訂金。

完善了必要的手續，當晚，就住進了新居。

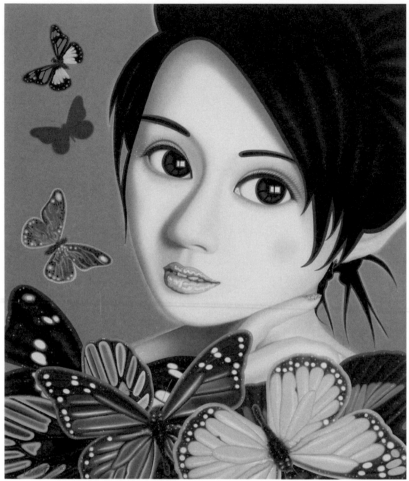

江衡，《蝴蝶飛飛NO.52》，200×170CM，布上油畫，2008年[6]

6 二十世紀藝術中的「美學的麻木化」現象，不僅體現在醜上，而且體現在非人性（inhuman）上。
 早在一九一三年，阿波利奈爾（G. Apolinaire）就曾經說過：「首要的是，藝術家是一群想要成
 為非人性的人。他們在孜孜不倦地追求非人性的蹤跡。」一九二五年，格塞特（O. Gasset）做
 出這樣的診斷：現代藝術的典型特徵就是「藝術的非人性化」。梅洛龐蒂（M. Merleau-Ponty）
 在一九四八年評論塞尚的繪畫時指出，它揭示了「人類棲居其上的非人性的自然基礎」。
 二十世紀的藝術之所以拒斥美，原因在於要揭示非人性，之所以揭示非人性，原因在於要讓人變
 得更人性。如同荀子的性惡論那樣，目的不是弘揚人性中的惡，而是要正視進而徹底改變人性中
 的惡。也許丹擔心，如果讓藝術去追求美，就有可能不能實現它的批判或者教化功能，因為人
 們為被作品中的美和由美引起的愉快情感所吸引，從而會削弱作品的批判力量。
 然而，江衡的藝術卻告訴我們，對於非人性的揭示，不一定非求助於醜；通過美，同樣也可以
 揭示非人性。江衡的作品多以美女為題材，然而所有美女都被轉變成了非人性的卡通。人性的複
 雜、深度、恆久等特徵，在江衡的卡通美女中已蕩然無存，剩下的是淺表、暫態、易碎等非人性
 特徵。江衡作品中的美女不是現實生活中的美女，而是美的精靈或幽靈。──作品導讀：彭鋒

6 機遇

隔天一早起來，下樓就有賣早點的，鄰近還有個大超市。

添購了必要的日常用品，回到家，給自己泡了壺茶，坐下來尋思：

得找份事做了。

做什麼好呢？

除了炒股票，商場經驗缺乏。

打工是在一家餐飲店，勉強懂一點餐廳管理。工讀期間表現優異，破例被提升為小主管，幫老闆將一家小店打理的井井有條。

可是，幹餐飲得從頭來，手頭資金不夠。

如果繼續炒股票，好像也不是長久之道，還得想想⋯⋯

就在苦惱間，

家裡電話響起⋯

「年輕人，房子滿意嗎？」

是原來的屋主⋯

「你想不想頂家店？」

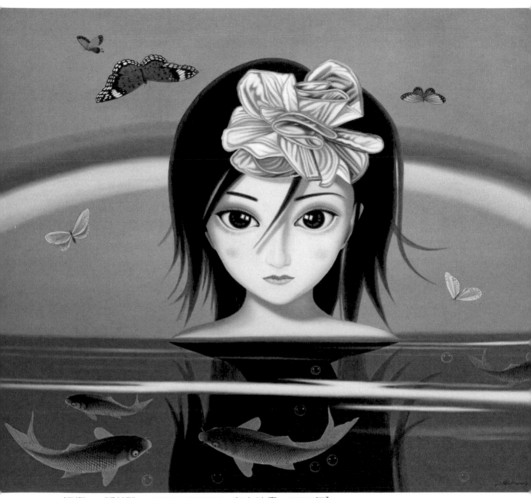

江衡，《彩虹》，200×170CM，布上油畫，2009年[7]

[7] 江衡的「後卡通」油畫系列全然無視北方學界主流意識形態的喧囂，完全以一種釋然的平靜和簡
單的純粹在康德古典美學宣導的「無目的的合目性」中，平平淡淡地搖找著自己的視覺造型。
江衡的「後卡通」油畫系列就是南方區域這個時代在他們這一代人的視覺體驗中經歷的主流藝
術，羅中立們是觸及現實對「父親」及中華民族傳統的苦難進行敘事的「反思一代」，江衡們也
是觸及現實對當下後現代都市文明給予視覺藝術打造的「卡通一代」。──作品導讀：楊乃喬

7 冒險

這家店的位置很好，生意也不錯。

附近有寫字樓，又有商場，被一片住宅區環繞，是難得面面俱到的好地點。

「原來是給我太太消磨時間用的。」屋主解釋說：

「生意不錯。不止吃飯時間人多，平常來談事情，喝咖啡的客人也不少。

就是因為能賺錢，關了它很可惜。」

屋主兼店主竟然遊說起我來了⋯

「我看你做事很果斷，是幹事業的。你開個價，店歸你。」

「給我一天時間考慮。」看著店裡，客人絡繹不絕，動心了起來。

「行。明天此刻，見面再聊，我就先走了。給你介紹這裡的主管，我會交代回答你任何問題⋯⋯」店主來去匆匆，一晃眼就不見了。

我整整在店裡待了一天，

不僅客觀地觀察了來客的情況，也一一詢問了每個員工。

員工有部分是兼職人員，回答問題很直率：

「來這家店打工很累，幸虧老闆人不錯……」

店經理是透過報紙招聘來的，做了一年了，很得老闆的賞識。

只有店經理隱約知道老闆要移民，其他員工都還不知情。

「我也很想接下來做，這家店能賺錢。」

「但我沒錢，也沒膽量，這得投資好大一筆錢。」店經理不勝唏噓地說。

生意的直覺告訴我：

這是個機會，雖然很冒險，但值得投注。

轉天與店主見面，我表達了意願，但明白表示：資金不足。

店主提供非常優渥的付款條件，幾乎平白把店送我一樣，

因為大半的錢是付了買鋪子的房產。

直到今天，我還很納悶：

「為什麼屋主走得那麼急？賺錢的店就這樣地拱手讓人？」

我相信運氣，但隨後而來的努力是，我每天工作超過十八個小時。

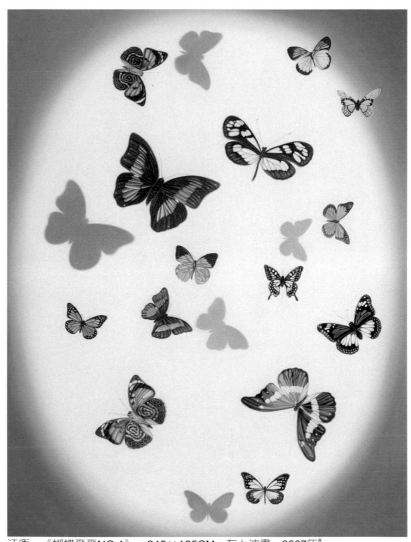

江衡，《蝴蝶飛飛NO.1》，245×185CM，布上油畫，2007年[8]

[8] 我的創作風格和題材一直在變化之中。但我認為，這就我個人對藝術的一種認識，或是一種冒險。我不喜歡一成不變風格和題材。當代藝術之所以是當代藝術，就因為它具有研究性、實驗性、挑戰性，以及不可替代性。我樂意這樣做。——江衡的話

8 採訪

請問徐董：

「你是如何在這麼短時間內，建立起這個餐飲王國的？」

電視臺的主持人進行專訪。

「我運氣很好。」徐董謙虛地回答：「全靠員工的賣力。」

「為什麼你的員工願意特別賣力？」主持人追根究底地問。

「因為我讓每個員工當老闆。」

徐董笑著說：「我出錢投資，賺了錢，讓員工分一份。」

......

結束了訪問，主持人感謝徐董的配合：

「今天的採訪進行的很順利，內容很吸引人，收視應該會很不錯。」

「大家辛苦了，我請劇組一起吃飯。」徐董熱情地說。

「改天吧！還得趕回去後續的製作呢？」主持人婉轉地推辭了。

「好吧。等你們忙過了，我們再敘。」徐董不再強求。

一行人出來之後，忍不住評論：

「真不簡單，年紀輕輕地就能幹出一番事業。」

「是啊！還是個單身貴族呢！人長得又那麼俊俏，…」眾人七嘴八舌地說：

「咱們當家的也不賴，派他出馬，迷倒他！…」大夥笑聲不斷。

「去！別扯上我！…」女主持人厲聲喝止，心裡卻不禁想…

「他人真不錯。」

江衡，《神話》，1×100×100CM，4×60×60CM，布上油畫加絲網版，2011年[9]

[9] 大眾流行文化中大量多樣化的動漫美學形式的形像，都圍繞著對青春的崇拜。追求理想化的青春美，不僅是動畫、卡通、漫畫裡虛擬角色塑造的問題，這種對青春的崇拜，在大眾流行文化中如浪潮般推進的大量、多樣化，而且永遠不會衰老的形體，已經影響了現實人生，成為當今人們追求實現人工理想美的主要心理因素。這種對青春不老的形像的集體記憶，在潛移默化當中，形成了二十一世紀新世代所崇尚的青春美學，不僅在創作上形成巨大的影響，更深刻地影響了整個時代普羅大眾的審美觀念。江衡「廣告化」、「商標化」的美女，基本上也都是這些青春永不老的形像。——作品導讀：陸蓉之

9 慶功宴

播出之後，反應熱烈。

徐董請了劇組全部的人吃飯。

「這一杯，感謝大家。」徐董舉杯，一飲而盡。

「我是不會喝酒的人，接下來請各位盡興。」

大夥哪能就此甘休。

主持人首先舉杯：「我也得謝謝徐董，讓我們收視創新高。敬你一杯。」

說著，很豪氣的乾了杯。

眾人叫好：「平日不喝酒的當家的，今天也破例了……」

馬上製作人接著舉杯：「我也得代表劇組謝謝你，為這個節目錦上添花。」

「哇！我們領導都乾了……」，大家又是一陣吆喝。

「我是Ann，我也替徐董敬大家一杯，感謝各位為我們企業做了這麼好的宣傳。」一直隨侍在側的女經理跳出來護主了。

Ann，入夢園餐飲集團的公關經理。

年輕、漂亮，她一開口，馬上成為場上的新亮點。

大夥立即轉移目標，舉杯又是連乾了數杯。

開席不到十分鐘，經由酒精的催化，眾人已經酒酣耳熱，融洽成一團。

徐董很有領導人的風範，此言一出，眾人紛紛呼應。

「我有個提議：乾了這一杯，咱們休息十分鐘，吃吃菜。」

「大夥多吃點菜。」Ann更是殷勤地為大家夾起菜來。

才吃了幾口，「徐董，該輪到我了吧！」

攝影大哥忍不住發話了：「跟領導喝過了，總不能不跟我喝吧。」

「說好休戰十分鐘的嘛！」漂亮寶貝Ann又開口擋酒了。

「我一直留意時間，瞧！剛好十分鐘！」接著一飲而盡。

重燃戰火，敬聲連連，那一餐吃得賓主盡歡。

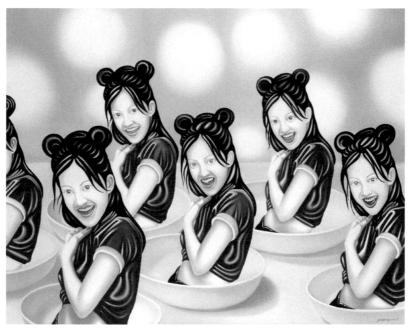

江衡，《消費時代的景觀.4》，235×185CM，2003年[10]

[10] 江衡所創作的《美女》系列作品，或者說江衡對我們時代文化的敏感及提升是以為「時尚美女」造像為切入點的。「時尚」正在成為我們這個時代的標誌和面孔，而「美女」恰如是這一標誌性面孔的表情。他通過具有廣告的單純、亮麗的色彩，又借用了中國傳統年畫和舊上海的月份牌畫的平塗技法，將在商業文化影響下流行的「時尚美女」矯揉造作的姿態和曖昧嬌飾心理狀態直觀地呈現出來，試圖把當代中國正在興起的消費社會中的時尚化、虛擬化生活加以典型化波普化地處理，用誇張的筆調具象地勾勒出這個時代物質與精神崇拜的生動且荒誕的情境，而戲謔的語言方式背後隱含的是他對當下生活的深刻關注以及嚴肅認真的反思。但他沒有回到啟蒙傳統的老路上去展開批判，而是使用後現代主義的反諷手法進行戲謔和戲擬。有意類比時尚流行文化的表徵方式在於作者對當代中國過度膨脹的消費和時尚文化所進行的批判、質疑立場，尤其特別的是挪用了傳統年畫、國畫中的吉祥圖案作為畫面的背景，強行拼貼出後現代與前現代文明的兩種不同符號圖式，於是作品進入到另一個層面—從當下現實的層面進入到一個歷史的層面，這樣，一個後現代的消費社會轉向了一個前現代的鄉土中國，從而凸現出當代中國巨大的文明落差，正是這種文明的巨大落差構成了江衡反思中國時尚消費文化的一個參照系。作品要表現的主題思想也集中於反思後現代主義式的消費時尚文化在這個時代的困境和荒誕性上。—— 作品導讀．馮博一

10 自薦

Ann，是喝過洋墨水的時尚女孩，高挑、貌美、學歷佳、多才多藝，彈著一手好鋼琴，酒量甚好、個性豪爽，原本在一家外商工作。

約男友吃飯聊天，習慣就到這家餐廳。那天與男友鬧彆扭，一氣之下，甩頭走人。等氣消了，再回店裡來，男友早走了。自己就坐下來，點了杯飲料，獨自悶氣。

徐董那天剛巧來店視察，默默地看著這一幕。

茶到了，服務生轉達了免費招待的意思。

讓員工送去一壺玫瑰花茶，「就說老闆請客」。徐董指示。

「老闆為什麼要請客，我又不認識他。」

俏姑娘正在氣頭上，很直爽地說：「我要見老闆。」

第一眼見到徐董，Ann感覺很親切，有點瘦弱的身子，相當的文氣，一個不像老闆的年輕人。存心逗逗他：「你就是老闆，為什麼請我？」

徐董倒也鎮定，正經八百的回答：「對於半個小時以內，又再度光臨的客人，我們會額外招待，表示感謝！」

「真的嗎？」Ann聽了半信半疑。

「這壺茶叫《玫瑰心情》。先聞玫瑰的花香，入口再感受茶味的甘醇，讓人頓時心曠神怡，產生一股無名的浪漫情懷。」徐董談起茶，款款而談，引人入勝。

「玫瑰象徵什麼，你知道嗎？在希臘神話裡的宙斯，曾在眾神面前展露神通。」徐董看Ann聽得入神，接著說：「他認為世界力量的根源來自『愛』，所以首先變出了『維納斯』，眾神看了譁然，驚豔於維納斯的美麗，好不喜愛。之後，宙斯又變出了『玫瑰』，讓人心生愛意的漂亮花朵。」

「以茶代酒，敬美麗的維納斯。」徐董加了個杯子，舉杯致意。

這家店，名字叫「入夢園」，原本Ann就很喜歡。由於離公司很近，搞傳媒的她，時常需要約朋友談事情，因此經常前來光顧。

知道這家店發展快速，到處可以見到它連鎖店的蹤影。

Ann知道徐董在讚美她，抿了口茶，突然地說：

「我想到你公司上班……。」

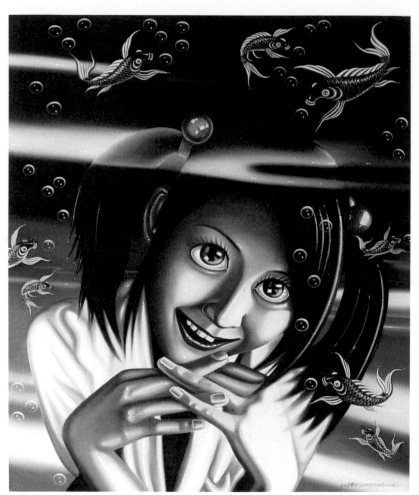

江衡，《美女·魚NO.8》，120×100CM，2004年[11]

[11] 江衡的「美麗社會」具有一種純粹得令人不安的末世氣息，那些女孩不再有亞洲傳統婦女的自我禁止，你似乎可以無所顧忌地擁抱她們，或像金魚一樣的繞著她們的身邊轉，但她們好像視而不見，她們具有一種自足的特徵：為快樂而快樂，為美麗而美麗。──作品導讀：朱其

11 英才

這幾年忙於分店的開展，餐廳業務發展的很順利。

徐董的想法是：：

北京地區完全采「自營」的方式，北京市之外的地區，採連鎖加盟的策略。

徐董手裡拿著Ann的履歷，驚訝於她的學經歷，不僅有國外留學的碩士學位，工作的經歷也很亮眼。

這幾年公司發展很快，在業界倍受矚目。

但由於生性低調，其實也沒有精力，對於廣告宣傳這一塊，一直空缺。

時常遇到媒體要來採訪，一律禮貌性的回絕，只想全心全意先把生意做好。

但以公司目前發展的規模和趨勢，真的需要一位這樣的人才。

「天助我也！」

徐董暗自心喜。

按鈴給秘書，請Ann小姐進來。

「嗨！我們又見面了」Ann很開朗地打招呼⋯

「收到我的履歷了嗎？我是來面試的。」

徐董聽得出她的自信⋯

「我們談一下現實問題：你希望的薪資待遇。還有關於福利⋯⋯」

Ann突然插嘴：「按公司規定就行了。」

於是，入夢園的公關部掛牌成立，負責集團所有的傳媒、廣告和公關事宜。

Ann是部門主管。

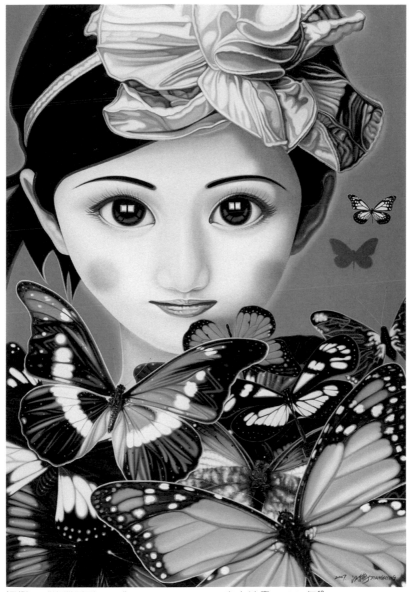

江衡，《蝴蝶飛飛NO.4》，280×190CM，布上油畫，2007年[12]

[12] 面對卡通一代不是反抗的反抗，面對江衡直截了當而又若有所思的作品，我的確有失語之感，他的
創作揭示出正在發生的變化：「在新的文化條件下，人類將重新認識自我」。——作品導讀：王林

12 小童

「徐董您好，播出帶剪輯出來了，幫你拷貝一卷當紀念。」電視臺主持人打電話來。

「讓你費心了。謝謝你。」徐董道謝。

「好久沒見，找時間聚聚。」主持人提議。

「好呀！今晚有空，一起吃頓飯吧。」徐董立即回應。

女主持人是電視臺的主播，本姓「童」，有一張甜美的大眾臉，走到哪裡，馬上就有人可以認出。

手頭上的節目屬於益智性的居多，由於經常訪問政商名人，社會關係良好。

這次拍攝徐董，經過上回聚餐之後，大家成為好朋友。

「好呀！晚上不忙，今晚見。」主持人回答。

為了避開眾人的耳目，徐董不想成為緋聞的對象。

選擇了一家清靜的西餐廳，訂了一間包廂。

當晚主持人一改電視臺端莊的形象，緊身衣、皮褲、棒球帽，穿著年輕入時，還刻意將帽沿壓低，以為無人可以辨識。

才一進門，馬上被服務小姐一眼認出，大喊：「童小姐好」。

徐董遠遠就聽到小姐們的招呼聲，一見面，看到勁裝打扮的主持人，故意裝成不認識的調侃說：「請問小姐芳名？」

「本小姐人稱天山童姥，喊我姥姥就行。」

女主持人在電臺爽朗潑辣，還真被稱為姥姥。

徐董隨即也自我介紹：「小童你好，我是ＫＫ。」

「不行，姥姥太老，按江湖輩份，叫你小童好了」

主持人一下子就卸下矜持，像老友般的寒喧起來。

「ＫＫ，這名字有意思。好，容你喊小童吧。」

入座之後，徐董說：

「小童，今晚咱們吃西餐。說好了，品酒不拼酒。」

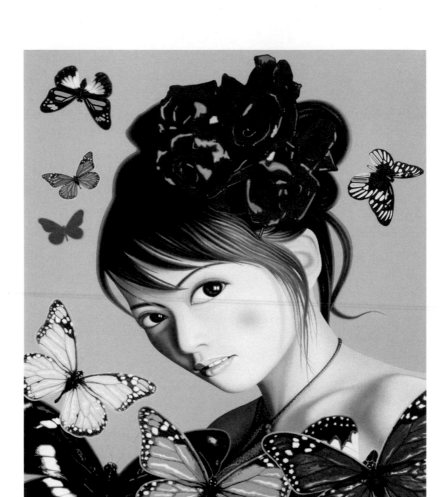

江衡，《蝶戀花》，200×170CM，布上油畫，2009年[13]

[13] 美國作家馬克吐溫有一本小說《湯姆索耶歷險記》，有評論者說，這部小說是為兒童寫的，但成年人讀了，也能對自己的童年有一個美好的回憶。英國作家詹姆斯巴里也寫了一本小說《彼得潘》，寫一個拒絕長大的小孩彼得潘，讀起來能使人忘記塵世的煩囂和紛擾，找回一絲寧靜和純真。讀完這些兒童小說，再來看江衡的畫，會有一種奇特的感受。那些小說是寫給兒童看的，用成人的眼睛看兒童，看到了生活中純真的一面。江衡的畫則正好相反，是畫給成人看的青春啟示錄。在這裡面，有兒童的趣味，有兒童式對純真的追求，但卻有著兒童所沒有的對生活的深入理解，有對世道人生的深深的憂慮。──作品導讀：高建平

13 情愫

吃過飯後，帶著一份微醺，

「我們吹吹風去吧。坐我的車，上香山。」徐董提議。

「好呀。KK」小童也覺得意猶未盡，喊著徐董的昵稱有份親切。

香山並不遠，盛夏的夜裡特別地涼爽，輕風徐來更加怡人。

司機很快就把車開到目的地。

兩人下車，沿著山路緩步前進。

「瞧！上弦月，天空在微笑。」

當回覆了KK的身份，徐董不由得心緒也跟著年輕了起來。

小童順勢看著天空，指著一閃一閃的星星⋯

「我還看到了天空在對我們眨眼睛呢？」

「上弦月，隨著日子的增長，就會越來越圓滿，如同朋友的情誼一樣。」

KK意有所指的說：「讓我們成為一對好⋯⋯哥兒們吧。」。

「哥兒們？」小童順勢挨近了ＫＫ一點，柔情的接話：「希望我們哥兒們的友誼也會更加圓滿。」

「敬我們友情長存！」ＫＫ以曲指為杯，對天敬酒。

「看來你沒喝夠。」小童跟著也作勢敬天說：「友誼長存。」

「接下來，我們是否該喝交杯酒。」ＫＫ打趣說道。

「不要。又不是新郎與新娘……」小童的臉頰更加泛紅

ＫＫ側臉看她，有趣極了，呵呵地大笑起來。

「你欺負人，還笑……」小童故作生氣狀：「不許笑！不許嘲笑我！」

天山童姥發威了。

ＫＫ笑聲更大了。

小童追著要打，邊笑說：「好哥哥，哪裡跑。」

「哇！姥姥發怒了！救命呀……」是ＫＫ的呼叫聲

春，重拾歡笑的日子。

這些年來，日以繼夜不眠不休的工作，雖然年輕，但也顯得老成持重，今夜彷彿重新恢復了青

心理卻有種奇妙的感覺：這哪是情侶的談笑，倒好似一對姐妹在打鬧。

笑聲，在深夜裡，不時地起落。

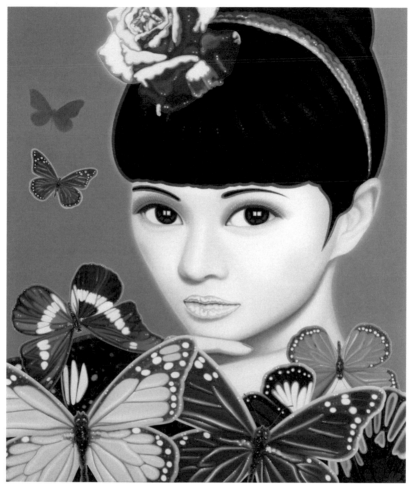

江衡，《蝴蝶飛飛NO.49》，200×170CM，布上油畫，2008年[14]

[14] 在希羅尼穆斯・波希《人間樂園》創作出來整整五百年之後，中國藝術家江衡將同樣的藝術特色
反映在了自己的作品中。唯一不同的是，波希的畫是為了強調現實生活的重要性而繪製出來的假
想影像，而江衡展現給我們的卻是歪曲的現實的極度強調，目的是引起人們對真正寶貴的人生到
底是什麼的反省。偶像、時尚、留在人們腦海中的美好事物、美豔之極的女人等等這些迷人卻被
歪曲了的事物，通常在最初的時候會使欣賞者感情受到一定的傷害，但這種感受很快便被作品帶
給我們的清新感及希望而取代。令人不可思議的是，這樣的感受我們只能在江衡的作品中體會
到，而在幾乎同樣題材的或者類似的漫畫、卡通、雜誌、動漫形象中，卻無法體會得到。——作
品導讀：李振銘

14 跟拍

深夜裡簡訊聲響起：「Boss，睡了嗎？」

「沒呢？有事？」徐董隨手回了訊息。

「Boss，你被跟拍了。」Ann隨即打來電話：「媒體朋友剛剛來電查證。」

「今晚我約童小姐吃飯。」徐董坦承。

「照片不是吃飯。……」Ann進一步說：「你們被狗仔隊跟蹤了。」

「應該不至於危害公司的形象。」徐董回答。

「就看記者用什麼態度來寫。」Ann據實回答。

徐董進一步指示：「儘量冷處理，只是一般朋友的往來。」

「不見報是不可能的，我盡力而為。」Ann在另一端說。

「我明天去新加坡出差。你全權處理。」徐董掛上電話，隨後撥給主持人：「小童，我們被拍照了。」

「剛剛我也接到電話。」主持人在另一端說：「你希望我怎麼說？」

「小童，實話實說。」徐董很真摯的說：「只要你不要受到傷害。」

「實話是什麼？」小童故意反問。

徐董沉吟半響說：「拜訪月亮。……」

小童噗哧笑了出來：「還有星星。」

一端的小童恢復平靜的說：「ＫＫ，我知道該怎麼說……你放心好了。晚安。」

掛上電話，

徐董，歎了口氣：「想不到朋友吃頓飯、吹吹風，都成為新聞。」

「事實是……」徐董自言自語地說：

「只能做朋友。」

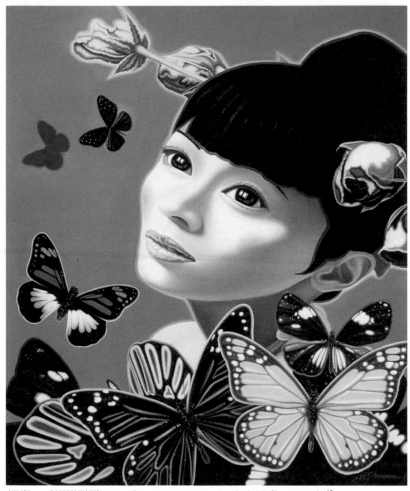

江衡，《蝴蝶飛飛NO.18》，200×170CM，布上油畫，2008年[15]

[15] 早在20世紀30年代，本雅明在其〈機械複製時代的藝術作品〉一文中曾對傳統藝術和現代藝術進行了一個著名的區分：傳統藝術具有一種獨一無二性的「光暈」，這正是其藝術魅力之所在；現代藝術的本質則在於其「可複製性」，複製導致藝術「光暈」的消失。在此我提及本雅明並不是要對其理論進行評述，而是想借用他的區分來區分「美」和「時尚」。在我看來，美的事物都散發出一種獨一無二的「光暈」，這種光暈隱含著某種不可穿透的神秘，使其構成獨特的無可替代的「這一個」，而令人流連忘返，心神迷醉。而「時尚」的本質恰恰在於其無窮的可複製性，獨特的「這一個」從來就不可能成為某種時尚，正是某種東西的不間斷的複製，彙聚起來便形成一種時尚。在此意義上說，江衡的作品可以看作是對我們當下時尚社會的一種形象表達。作品中一系列相互複製、沒有個性、沒有靈魂的快樂時尚美女形象，恰恰構成對時尚本質的一種揭示。
──作品導讀：董志強

15 見報

隔天，斗大的標題果然佔據新聞版面：

名主播夜會餐飲大亨。

由於夜間燈光昏暗，照片中兩人的形影模糊。

倒是刊出的主持人照片很清晰，十分漂亮美麗，被放大刊登。

八卦新聞很厲害，對「入夢園」的發跡與傳奇性的發展歷史，作了全面性的詳細報導。

然而基本上，對這次緋聞的男女主角寫法正面，語氣調侃，臆測如果雙方關係屬實，頂多獻上對

「才子佳人」的一份祝福。

這樣友善的報導，要歸公於Am私底下的努力。

她要求盡可能模糊對徐董本人的陳述，讓原本是一樁屬於社會新聞的緋聞，變成了企業的宣傳報導。

再加上主播的態度低調，坦承雙方只是新認識的朋友，就閉口不再回應。

至於男主角不在國內，根本採訪不到。

這種緋聞沒有當事人的配合演出，很快就會慢慢地平息下來，

因此當徐董從新加坡回國，新聞熱度已經不再。

Am把相關的報導收集起來，有系統地整理在徐董的辦公桌上。

「處理的很好。」徐董嘉勉地說：「辛苦你了，Am。」

Am回答：「這次事件讓公司密集的曝光，各店的業績反而很好。」

「童小姐那邊呢？」徐董關心地問。

「她低調回應，但知名度大增，現在很多新節目都找她，名氣當紅。」

Am進一步解釋：「在影視圈，有新聞總比沒新聞好，何況這次新聞點不錯⋯才子佳人。」

徐董沒有接話。

「這次事件算是暫時平息了」Am直言：

「不過，大家都在關注後續的發展⋯⋯」

「不會有後續。」徐董淡淡地說。

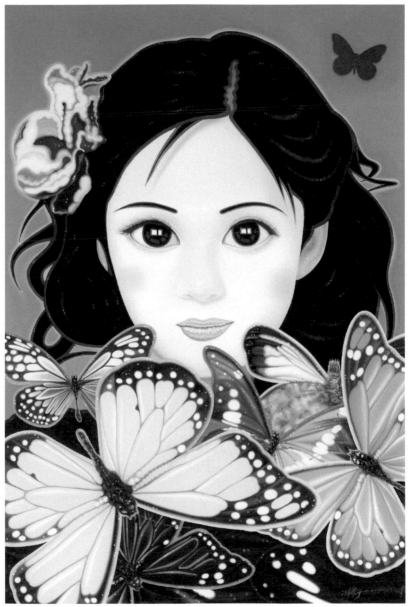

江衡，《蝴蝶飛飛NO.33》，280×190CM，布上油畫，2008年[16]

[16] 江衡試圖以他的作品讓與他同時代的年輕人在時尚的迷失中找回自我。當然，這種「找回」，他們不是迷戀「返鄉」、也非「棲居」，那種深沉對他們太遙遠了，也太虛無了。他們要找回的是日常生活中的「最真實的東西」。這種「最真實」體驗的最重要的方式便是在姿肆、率性、天然的生命走向和存在的窘迫感中去尋找。——作品導讀：馬欽忠

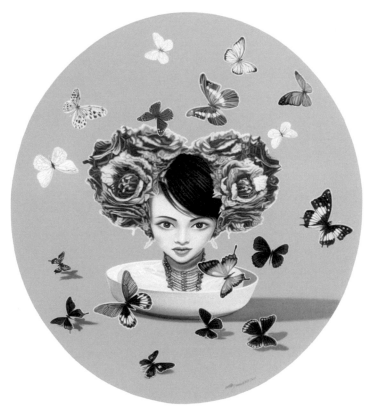

千古風流人物

第二樂章　浪淘沙。

江衡，《漫天飛舞》，200×180CM，布上油畫，2011年[17]

[17] 江衡的藝術批判更多地對準著當今的消費文化。從一種更寬廣角度看，這兩種方式對於中國社
會轉型的藝術表達，都可以進行多方面的理論讀解，具有甚多的闡釋空間。從美術史上講，對
當前中國消費文化的藝術呈現、藝術思考、藝術批判，是一個正在開始的方向，當這一方向在
江衡作品中以美女符號呈現出來時，美術表達與文化內容的關係，得到了在美術上和在文化上
的雙重推進。——作品導讀：張法

1 博覽會

一年一度的加盟連鎖博覽會登場。

會場人山人海，想要開店的，希望靠加盟發財的，全都湧進來。

連鎖加盟，已經不是什麼新鮮的商業模式，主要是銷售賺錢的經驗，憑藉統一的招牌，快速複製成功。

「入夢園」這幾年在北京發展十分成功，但終究還只是個地方品牌，希望透過區域的授權，能夠將集團的觸角，伸展到全國各地。

與會者都是來自世界各地的國內外知名品牌，餐飲業中的肯德基、麥當勞當然會參加，星巴克、上島咖啡自然也沒有缺席。會場上主要是展示公司的企業形象，同時也順勢推展加盟的服務。

在展覽會開幕前一晚，有個參展企業的VIP聯誼酒會，與會的都是單位的負責人及高階主管，很多行業的重要人士往往藉著酒會來認識彼此，交換訊息。

徐董受邀參加，Ann陪同出席。

會場上還安排一段簡短的行業趨勢報告，聘請專家學者作專題演講。

會議開始，今年上台報告的是一位來自臺灣的管理學博士：

「這幾年加盟行業的前三名一直都是小本經營的餐飲業，包括早餐店、飲品店以及餐車等等。」

博士操著有點臺灣腔調的普通話，不徐不緩的說著：

「今年早餐店與飲品店依舊會紅火，不過因為市場已經趨近飽和，必須加強商品的差異化，精準的市場定位，才能夠開創新局。……」

三十分鐘的演講很快就結束，全場報以熱烈的掌聲。

「我們過去認識一下吧。」徐董對Ann說。

「博士你好，這是入夢園的徐董。」Ann不愧是搞公關的，若若大方的介紹了雙方。

「您好，演講很精彩，我是徐可。」徐董也遞出名片。

「入夢園，昨天才在你的店喝下午茶呢？很好的店，想不到老闆這麼年輕，真是青年才俊呀。」

博士也遞出名片。Dr. Chen，陳博士，來自臺灣，著名的管理學教授，出版許多市場行銷的暢銷書，目前是北大的交換學者。

「歡迎Dr. Chen 有空到公司來指導。」徐董很誠懇地邀約。

「指導不敢當，一定擇日拜訪。」Dr. Chen 口頭承諾。

「時間由我來聯繫安排好了。」Ann將此事攬下，並遞出名片。

Dr. Chen 看了一眼名片，忍不住提高聲調說：「對了，你就是Ann……」

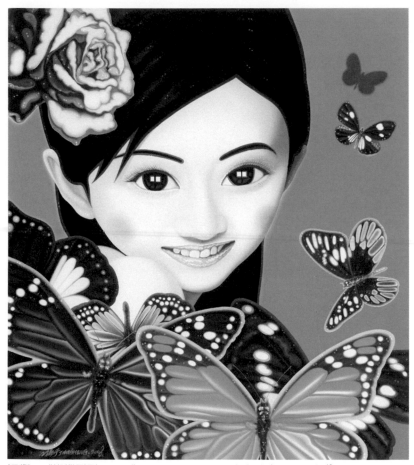

江衡，《蝴蝶飛飛NO.35》，200×180CM，布上油畫，2008年[18]

[18] 藝術家江衡通過「帶刺的語言」來揭示物神化的世界。他筆下的美女們無一不符合我們亞洲人的審美，妖嬈、豔麗、性感，而我們從這些看似青春與美麗的美女身上感受到的是現實中的巨大的空虛與無奈。實際上，他畫的並不是這些美女，而是我們的現實世界。現代社會錯綜複雜（comple×）、多變（labile）動盪（unstable），渺茫（distance）、無常（transience）、曖昧（obscurity）是它的實質。──作品導讀：李振銘

2 迷人眼

相逢何必曾相識。

Ann訝異地說：「Dr. Chen 你認識我？……」

好像認出老朋友般的開心：「照片生動漂亮，本人比照片更讓人驚豔。」

「誰不認識你，我隱約覺得面熟，這才想起，飛機上的雜誌剛看到關於你的報導……」Dr. Chen

自從Ann加入公司之後，媒體的曝光度大為增加，每個月的平面報導不計其數。

由於徐董異常低調，盡可能迴避採訪，指派Ann做為集團的發言人。

徐董看自己的主管如此出風頭，他也很高興說：「Ann是公司的形象大使。」

「呵呵，我是職責所在，不得不拋頭露面。」

Ann神情愉悅的看了一眼徐董。

在大夥閒談間⋯

「Dr.Chen 原來你在這裡？我們訪談的時間到了。」電視臺的主持人童小姐突然出現：「哇！徐董、Ann你們也在。」

「美麗的主持人來了⋯⋯」Dr.Chen 說：「原來大家都認識。」

「你們都是名人，當然認識。」主持人恭維地說。

「童小姐才是大名人，無人不曉。」眾人不約而同地說。

大夥又是一陣熱絡的寒暄。

主持人最後結束談話：「打斷各位了，Dr. Chen 借我一下，我得抓緊時間，片子趕著播出。」

臨走前不忘給徐董留下秋波，笑意迷人。

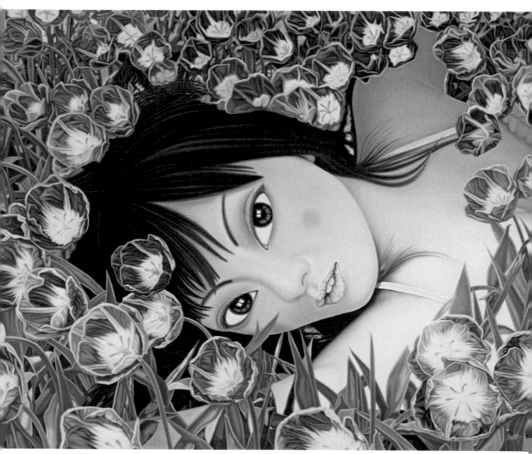

江衡，《亂花將欲迷人眼》，245×185CM，布上油畫，2012年[19]

[19] 世人所熟悉的江衡的藝術，便是他那幾乎千篇一律的符號化的媚眼美女，她們傻笑著，做著各種符合世俗要求的媚態和表情，傳遞著一種或可稱之為「天真」與「美麗」的性別資訊。從某種意義來看，我覺得江衡的媚眼美女像是一句重複出現的反語，述說著與表面資訊完全相反、甚至是相互抵觸和衝突的內容。──作品導讀：楊小彥

3 世外桃源

在一個陰雨天，Dr. Chen 來到了入夢園集團的總部。

不是位在現代化的高樓大廈裡，而是一座老胡同裡的四合院。

大門口擺著一對漢白玉石獅子，兩側有著斑駁的木刻門聯，

左聯寫著：如夢幻泡影

右聯則是：如露亦如電

中間橫匾就是大大的三個字：

「入夢園」

是古隸書的文體。

還未進門，Dr. Chen 已存三分敬意，暗自稱許：

「門聯的文字，節錄自金剛經，這入夢園三個字，也寫的好。」

雖然身為商學院的名教授，每天在商海裡浮沉。

但詩詞字畫從小就喜歡，平時閒暇，難免舞文弄墨一番。

「今日拜訪入夢園，看來遇見的是一位儒商。」Dr. Chen 心裡想著。

那天在酒會上，匆匆見過一次面，隱約記得徐董面貌清秀，舉止儒雅，有古代文人雅士的風範，果然辦公處所也不一般。

入門之後，豁然開朗，有一座假山，小橋流水，曲徑通幽，置身其間，果真如夢如幻。

「歡迎Dr. Chen。」漂亮的Ann迎上來，笑容可掬。

「好一座塵世間的桃花源。」Dr. Chen 忍不住讚歎。

「喜歡的話，請徐董幫您留一處。」Ann的話中有話，依舊笑容迎人說：

「徐董臨時有客人，不然早出來迎你了。」

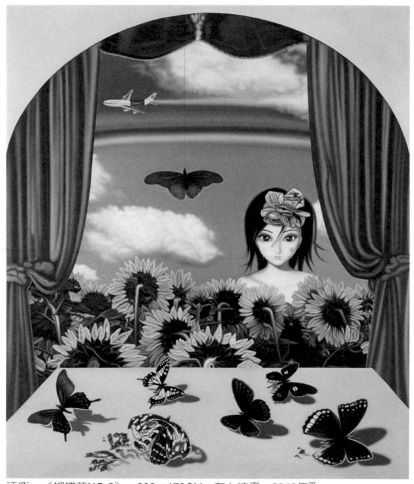

江衡，《蝴蝶花NO.2》，200×170CM，布上油畫，2010年[20]

江衡的藝術卻告訴我們，對於非人性的揭示，不一定非得求助於醜；通過美，同樣也可以揭示非
人性。江衡的作品多以美女為題材，然而所有美女都被轉變成了非人性的卡通。人性的複雜、深
度、恆久等特徵，在江衡的卡通美女中已蕩然無存，剩下的是淺表、暫態、易碎等非人性特徵。
江衡作品中的美女不是現實生活中的美女，而是美的精靈或幽靈。──作品導讀：彭鋒

4 加盟

送走了客人。

徐董趕到一處偏廳與Dr. Chen見面。

「抱歉。久等了。」

「好高雅的地方。」

「Ann帶你逛了一圈了嗎?」

「是呀!印象深刻。人間淨土!如詩如夢呀!」

「徐董,您看Dr. Chen如此喜歡,我們留一處給他吧。」

「我正有此意,就怕太唐突,讓Dr. Chen為難。」

「徐董,您太見外了,老實說……你我一見如故,對Ann也倍感親切,需要我的地方,說一聲。」

「好,那我就直說了,想聘請Dr. Chen出任我們的營運執行長。」

「⋯⋯」Dr. Chen一時沒有接話。

「Dr. Chen 有難處？」徐董接著說。

「坦白說，我怕無法勝任。雖然我精於學理，但沒有實際經營經驗。」Dr. Chen 謙虛地推辭著。

「Dr. Chen 你太客氣了，在業界誰不敬重你的意見，我們非常需要您來領軍。」徐董以殷切的口吻，態度十分的誠懇。

「是呀！Dr. Chen 加入我們吧。」Ann也在一旁慫恿鼓吹著。

「好吧。承蒙看得起，一年為期，我盡力而為。」Dr. Chen 終於鬆口說。

「謝謝。歡迎加盟入夢園。」徐董伸手緊握表示歡迎。

「Dr. Chen 以後你得多關照我。」Ann故意討好地說。

「哈哈，傳媒還得仰仗你。」Dr. Chen 客套地回應。

「太好了，我們以茶代酒敬執行長。」徐董順勢把這項人事案定下來。

「敬兩位、敬入夢園。」Dr. Chen 也舉杯說。

「我要去發消息。」Ann說著就轉身要離開。

「不必那麼急」。Dr. Chen 笑說著。

「見了報，Dr. Chen 就不能後悔了。」Ann俏皮地說。

「Ann果然麻利，呵呵！！」Dr. Chen 微笑讚許著。

笑聲在入夢園此起彼落的響著。

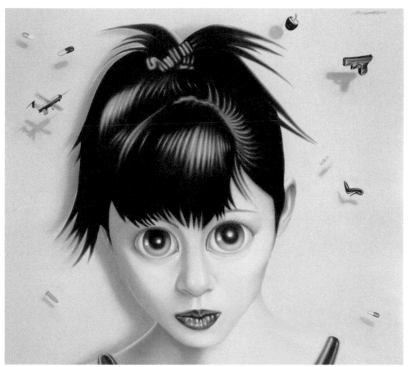

江衡，《散落的物品NO.1》，190×170CM，布上油畫，2005年[21]

[21] 藥丸與生命記憶直接相關，故成為主體的物化符號；其次，藥丸的形狀與男性陽具相似，進入畫
面，代表了畫面形象不再有性別局限，藝術家由此完成客體化的主體與主體化的客體這種雙重身
份的轉換。同樣，這一時期大量出現的蝴蝶符號，會進一步證實這種分析。蝴蝶和很多昆蟲不
同，它具有雌性，雄性，還有雌雄同體，陰陽蝶就屬於雌雄同體。也許，江衡使用這種符號，並
不曾意識到其隱諱的符號學意義。但由於他的運用，讓畫面具有了基因文化學的延異性。如果把
身體作為一種政治話語來考量，這一現象可解釋為對傳統父權敘事結構的顛覆。
江衡對生命意義的珍視，表現在他對藝術創作不斷深入的挖掘與發現。而這一過程，正是藝術作
為信仰並實現為信仰的過程。——作品導讀：鄭娜

5 旗艦店

「Dr. Chen 出任入夢園的執行長。」

斗大的標題隔天在媒體見報。

「Dr. Chen，恭喜你。」一早電話響個不停。

Dr. Chen 想不到自己的動向竟然如此受到矚目。

十幾年來潛心做學問，雖然其間擔任一些公司的諮詢顧問，但終究與站到第一線去擔任營運官不同。其實他一直在等待機會，一展長才，入夢園適時地給了他一個發揮的舞臺。

徐董很慷慨，不只在薪資待遇上，更在績效分紅上。

這個充滿文化氛圍的入夢園，既有理想，又顧及現實，怪不得員工那麼拼命。

Dr. Chen 下個月才正式上班，但已經開始著手思考集團下一步的營運策略。電話聲又響起……

「Ann你真行，把我的新聞發的滿街都是……」

Dr. Chen 褒貶參半的玩笑語氣說。

「還得仗著博士您自身的名氣，才能引起業界這麼的關注呀。」

Ann很滿意今天新聞的見報率…「一起喝個下午茶如何？」

「呵呵，美女邀約無法拒絕。」Dr. Chen 直對Ann頗有好感。

「下午三點，入夢園的天階店見面。」Ann訂下約會。

天階店是入夢園在北京的旗艦店。

最近才開業，規模最大，也最能代表入夢園未來發展的一家示範店。

Dr. Chen 在Ann的解說下，詳細瞭解了集團的過去與現在，至於未來，當然需要他來共同籌畫。

「真不容易，發展這麼快。」Dr. Chen 一面聽著，一面讚歎：

「真是英雄出少年。」

「其實你也不老呀。」Ann淘氣的使了個眼色，好像在說：「我知道。」

Dr. Chen 年紀真的不算大，未滿四十。

由於教授及顧問的工作形象需要，故作老成，蓄了短鬚。

他知道Ann一定看過他的簡歷。

笑著說：「我是少年白，學生時代就是這副長輩的模樣。」

接著，詩興大發，笑吟：「多情應笑我，早生華髮。」

Ann馬上接道：「人生如夢，一樽還酹江月。」開心地說：「入夢園，歡迎您。」

「此刻我已置身夢中。」

Dr. Chen 開懷大笑，心裡更加激賞：

「好個才貌雙全的女子。」

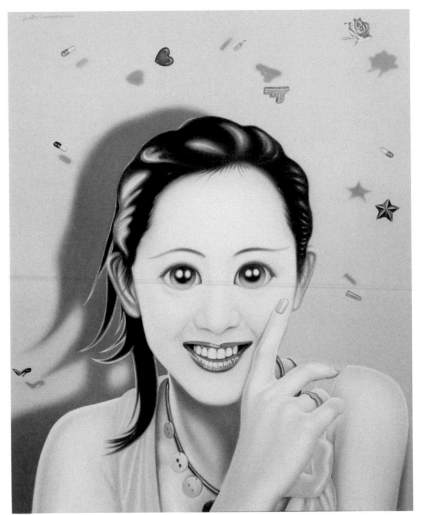

江衡，《散落的物品NO.30》，165×135CM，2006年[22]

[22] 在眾多風格迥異的創作中，藝術家江衡繪製了一份出人意表的視覺答卷。從九〇年代開始，江衡就孜孜不倦埋首于當代美女的創作，《美女·魚》系列、《滿天星》系列、《散落的物品》系列、《消費時代的景觀》系列，一直到二〇〇八年的《花蝴蝶》、《蝴蝶飛飛》系列，美人，是畫面永恆的主角。可以說，他是當代「美人圖」的忠實的探索者、創作者。——作品導讀：焦雨虹

6 掌舵

有了Dr. Chen 的加入，入夢園的發展如虎添翼。

「今年上半年有兩項重要的工作。」第一天上班Dr. Chen 就提出了工作的目標：「對內標準化作業流程的制定，對外開店目標達到100家。」

「目標很明確，你就放手去做吧。」徐董很支持新任的執行長：

「需要什麼支援，隨時告訴我。」

轉而在高階主管會議上，當著全體店長宣佈：「往後營運問題，全部交由Dr. Chen 負責。」

徐董的授權很徹底，Dr. Chen 的表現也沒讓人失望，短短三個月就完成了內部標準化的工作規範。

有了這份規範，未來入夢園的快速發展指日可待。

深夜裡，執行長的辦公室燈火通明。

「還在忙嗎？」徐董敲敲門，門原本就是敞開的，敲門是一種尊重。

「剛寫完，明天想跟您提外地的加盟策略。」Dr. Chen 隨即起身。

「走，吃夜宵去吧。」徐董提議。

「好。等我5分鐘。」Dr. Chen 附和。

來到貴賓樓，賓客雲集。

這座二十四小時營業的店。

樓下沒位子了，被安排到三樓，越晚人越多。

「這家店，夠厲害了，一天一張桌子至少可以賣五次。」徐董欽佩地說。

「二十四小時營業，早、中、晚三餐，外加下午茶及夜宵，會有十個周轉。」

Dr. Chen 認真地核算。

「呵呵，咱們還是離不開生意經。想吃什麼？」徐董笑問。

「不辣就行。」Dr. Chen 簡答。

「好。今晚不吃辣。」徐董飲食向來重口味，以「辣不怕」著稱。

點了幾碟精緻的廣東點心之後，徐董問道：「喝點酒嗎？」

「喝茶吧。我酒量不行，白酒一杯就倒。」Dr. Chen 據實以答。

「想不到，執行長也有弱點。」徐董打趣地說。

「我是滴酒不沾，喝酒是我的罩門。」

Dr. Chen 坦承⋯⋯「幸虧咱們入夢園賣茶不賣酒。」

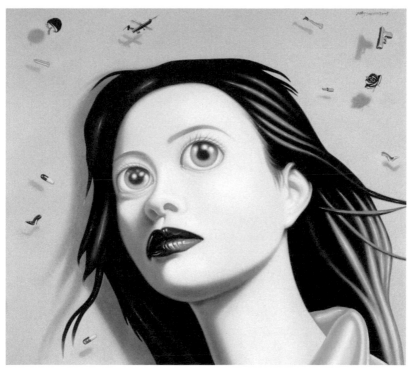

江衡，《散落的物品.2》，190×170CM，2005年[23]

[23] 江衡的藝術世界為我們提供了超越這個不確定、不成熟的狀態，並且期待在下一個季節，在由被慾望的洪流帶來的陰暗的碎片堆積而成的土壤上可以有所收穫的信心。他的「散落的物品（stray object）」系列、「偶像（idols）」系列雖然批判了前面提到的陰暗的文化土壤，但還是非常飽滿地強調了繪畫的兩個力點-- 美與和諧。他批判這個社會不合理的一面，但也絕不拒絕希望。他不是無條件地拒絕社會的失衡，而是為了展望更遠的地方而閉上雙眼不斷內省。在他的作品中，美麗的女子不管在受到令人聯想到男性生殖器（phallus）的避孕套、手槍的威脅，被同樣可以聯想到男性生殖器的弓箭射傷流血還是服用了藥丸而陶醉於幻想的世界時，都保持著美麗而又燦爛的微笑。這也正代表了江衡本人對於失衡、充滿不確定性的社會並不放棄，相反充滿了無限地信任與愛意的態度。——作品導讀：李振銘

7 相惜

入夢園，

英式下午茶的連鎖集團。

結合西式速食與英式下午茶的精神，採前店後場的經營模式。

每家店，一進門先是陳列茶葉、杯具、精品的商品櫃，入廳之後就是一大片提供簡餐、咖啡、下午茶的餐飲區。

這種複合店的經營模式，很符合時下生活的趨勢，一方面提供商務客人洽談的聯誼空間，再者也滿足都會人士外食的飲食需求。

「對內的標準化作業已經初步完成，公司可以加速開店。」

「我覺得接下來應該全力發展加盟店。」Dr. Chen 忍不住談起公事來：

「我們現階段的人員夠嗎？」徐董提醒。

「這正是對內下一步的重點工作。」Dr. Chen 似乎早有打算：「我已經著手成立開店小組，選拔優

異的員工進行培訓。」

徐董微笑傾聽。

「開店小組好比是顆種子，隊伍到哪裡，就培訓當地員工，將成功經驗模式快速複製。」Dr. Chen似乎已經有了全盤的規劃，竟不加思索的娓娓道來。

徐董聽到最後，內心大喜，擊掌舉杯：「以茶代酒。敬你。」

Dr. Chen 隨即也碰杯：「借花獻佛。謝謝您。」

徐董頓時豪情萬丈，忍不住吟：「江山如畫，一時多少豪傑，」

Dr. Chen 也壯志淩霄的答稱：「空前絕後，人物且看今朝。」

兩人惺惺相惜，碰杯不斷，以茶當酒，誓言共創傳奇。

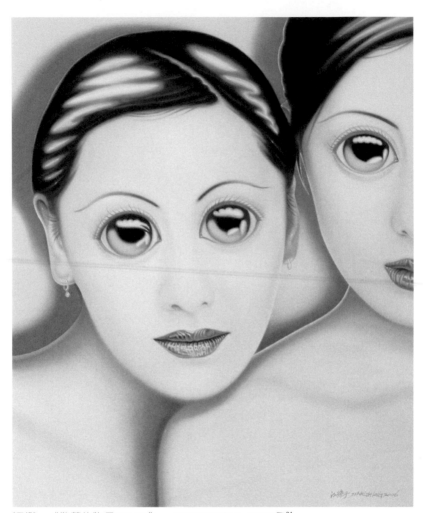

江衡，《散落的物品NO.32》，165×135CM，2006年[24]

[24] 江衡的美女正是我們時代的標本，物質時代的身體標本。當代文化對身體的強調達到前所未有的
重視程度，身體與階級、身體與權力、身體的意義和策略一直是關注焦點，但身體的肉體化和社
會化的功能被統一於消費社會的物化和慾望化，因此觀賞性、肉體性、細節性等視覺性特徵得到
前所未有的強化。──作品導讀：焦雨虹

8 黑函

一日午後，天階店接獲一封黑函。

這是一封勒索信，揚言要公司在週一之前，匯一筆款子到指定帳戶，否則會有不利於公司的舉動。

當黑函被轉到 Dr. Chen 的桌上，他認為有必要做一些緊急措施。趁著主管的定期會議，他呼籲各店要提高警覺，並要求公司警衛部門，請加強安全措施。

「Ann，我希望不是小題大作，媒體方面有任何風聲嗎？」Dr. Chen 會後私下問。

「被勒索不是第一次，只是沒有這次明目張膽，直接下戰書。」Ann朝樂觀的回答：「希望只是開開玩笑。」

「小心為上策。」

Dr. Chen 不敢掉以輕心，這幾年集團發展很快，聲勢旺盛，篤信易經的他，明白一個道理：禍兮福之所倚，福兮禍之所伏。

「希望只是個玩笑。」Dr. Chen 附和地說。

當徐董聽到黑函事件，態度堅決地表示：「這種事，不能妥協。」

Dr. Chen 說明了目前應變的方式，

「我本來想跟公安部門打聲招呼，但想想還是等對方先出招再說。」

徐董問：「你認為這封信會來真的？」

Dr. Chen 緩緩地點了點頭。

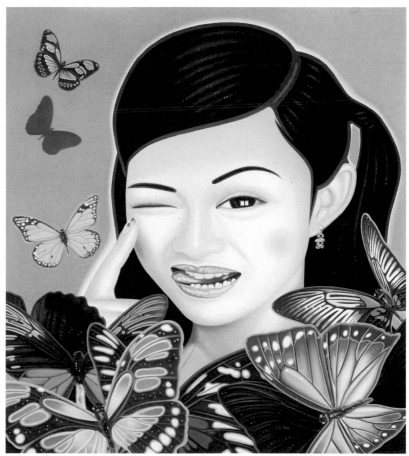

江衡，《蝴蝶飛飛NO.16》，200×180CM，布上油畫，2008年[25]

[25] 當我把江衡的「媚眼美女」放在這樣一個與成長相關的背景上時，他的作品的反語效果就開始呈現出來了。那是一個潛藏在青春早期甚至前青春期的粉紅色夢想，曾經是成人社會壓制的對象，並且和一個時期以來，藝術界所推崇的「深度」背道而馳。自然，就「反語」而言，我並不是說江衡有意要用「媚眼美女」這樣一種視覺修辭去從事反抗或者諷刺。我相信他並沒有「反語」式的創作意圖。也就是說，他不關心表面的反抗。他甚至一點也不反抗。相反，他只關心圖像所傳達的物慾慾望。正因為這樣，我才讀解出他作品中的某種真實性，因為內裡所透露的，可能連他本人都不能清醒意識到，是一種「拒絕」成人社會的溫軟態度。

這樣，我以為我們就能理解江衡筆下的「媚眼美女」了。那本來就不是真實的美女，而是想像中的物慾偶像，呆在虛空中，瞪著假裝天真的媚眼，以永遠不變的面容和表情，注視著成人社會的持續膨脹。也就是說，江衡通過「媚眼美女」，既實現了他的拒絕意圖，讓年齡永遠駐足在足以讓藝術家感到愉快率性的時刻，同時又把一種少年的傷痛隱藏了起來，而用偶像取代對現實的插入。——作品導讀：楊小彥

9 警告

星期一過了，什麼事也沒發生，大家鬆了一口氣。

「果然是惡作劇。」Ann 不改樂觀地說。

徐董看了一眼 Dr. Chen：「執行長看起來還是很憂心。」

Dr. Chen 眉頭深鎖：「我直覺沒這麼簡單。」

「兵來將擋，水來土淹。」Ann 豪爽的個性再次顯現。

果然，

當天下午，天階店送來第二封黑函。

黑函內容：時間再延一周，要求限期匯款，否則就會開始不利的行動。

「我們是否通報公安部門。」Dr. Chen 提議。

「我來給區長打個電話吧。」Ann 發揮公關的職責：「請他派人協助調查。」

「現在一切還言之過早。」徐董反而很鎮定：「單憑兩封信，不足以說明什麼？先不要輕舉亂動，提高警覺，按正常營運。」

這一周公司上下，全都精神緊繃，好像在與一個看不見的敵人作戰。

大家認為入夢園是個成功的營運模式，急著要加入賺錢的行列。

一周很快速的在忙碌中過去了，外地加盟策略奏效，許多城市的加盟主湧進集團來，

就在週一的晚報上，出現一則新聞：

知名餐飲集團販賣過期的蛋糕。

斗大的標題，配合一張清晰的照片：

一塊發了霉的蛋糕。

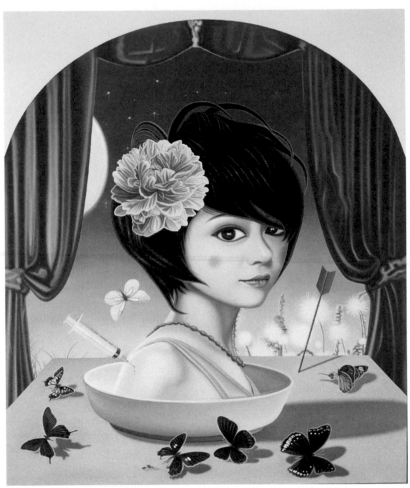

江衡，《蝴蝶花NO.1》，200×170CM，布上油畫，2010年[26]

[26] 我開始關注我周邊所發生的一切變化，並使自己成為主宰周邊世界的主體中心，開始從被動轉向了主動，開始把視點轉向了年輕一代的生活，他們在物慾橫流的商業社會裡把理想當遊戲、把夢想當成現實，在一個個虛擬的場景中把自己最真的一面展現出來。這一代人流露出有別於以往不同的新的生活方式，於是「遊戲」、「動漫」、「虛擬」、「後人類」、「日常生活」、「商品消費」成為我個人創作必不可少的創作素材。──江衡的話

10 緊急會議

會議由徐董親自主持。

與會人員只有Dr. Chen、Ann及天階店的店長。

天階店的店長，率先發言：「這根本不是我們家的蛋糕。」

店長神情激動：「這是誣陷。」

「媒體我問過了，是來自讀者的投訴。」Ann解釋：「投書者很瞭解媒體的作業，舉證歷歷，現在報紙的編輯正等著我們的回應。」

Dr. Chen進一步說：「對方就是要等我們否認，出面去澄清。」

店長再次發言：「我們根本沒有賣這款蛋糕；不能因為拍了在天階店用餐的照片，就誣賴我們。」

Ann也想著補救措施：「我可以發給媒體聲明稿，公司也可以出面辦記者會澄清。」

Dr. Chen 問：「查到舉報人了嗎？他目前在哪裡？」

「報社為了保護檢舉人，不願透露太多，只說舉報人手中握有吃壞肚子的醫院證明。」Ann已經掌握必要的資訊。

「你覺得舉行公司記者會，可以一次說個明白嗎？」Dr. Chen 雙眉深鎖：「如果接下來，對方以受害人的角色出來哭訴，各位覺得消費者會相信誰？」

「不澄清怎麼行？」店長一直義憤填膺，很激動：

「根本就是子虛烏有、完全抹黑的事。」

徐董從頭到尾一直沒講話，低頭沉思。

Ann忍不住說：「老闆，情況緊急，您拿個主意吧。」

徐董抬頭，目光如炬，緩緩地說道：「我們承認錯誤，向社會大眾道歉。」

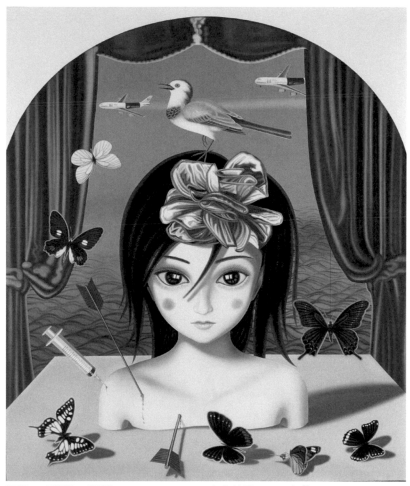

江衡，《蝴蝶·蝴蝶》，200×170CM，布上油畫，2010年[27]

[27] 性感的豔俗在江衡筆下的美女那裡已經不再是什麼新鮮主題，他要表達的也許是眼睛與世界的象徵關係：這是一個受到視覺統治的時代，生存的快樂和體驗有賴於視覺的把握。由此，江衡的美女系列作品便越出了美式波普藝術的豔俗性感窠臼，切入一個當代文化的視覺主題：看的質詢性。王爾德早就指出，看一樣東西與看見一樣東西全然不同。我們可以天天看世界，卻有可能什麼也沒有看見。江衡美女系列那瞪大的眼睛和富有穿透力的目光，或許是在質詢看本身，召喚看的在場，把看徑直轉變為看見。因為「事物存在是因為我們看見它們，我們看見什麼，我們如何看見它，這是依影響我們的藝術而決定的。」（王爾德語）這不正是畫家想要我們明白的真相嗎？——作品導讀：周憲

11 道歉

Dr. Chen 會心的微笑，點頭表示同意。

徐董知道Dr. Chen 支持他的想法。

店長還是很委屈的說：「向社會道歉，等於承認錯誤，不就說明我們的餐飲真的有問題？」

Ann也不解：「如果承認錯誤，社會觀感不佳，恐怕會影響公司形象。」

Dr. Chen 這時發話：「這是個高明的做法，不做無謂的口舌之爭，讓事情告一段落，不再讓對方繼續操弄這個議題。」

徐董見Dr. Chen 瞭解自己的想法，接著說：「這件事就這樣定調，後續請執行長安排工作。」

Dr. Chen 接獲授權，立即做出行動：

「時間緊急，馬上通知北京地區，全部蛋糕下架，即日起暫時不再販賣。Ann負責出面代表公司向社會大眾道歉。天階店，最近增加人員，準備應變，全力做好服務。」

Dr. Chen 很有條理的安排各項應變措施。

隔天，果然大批媒體已經守候在天階店的門口。

一開店，只見Ann身穿公司制服，深深地對鏡頭鞠躬道歉。

Ann用誠摯的口吻說：

「首先代表公司向社會大眾道歉，集團今後一定加強品管，希望得能到消費者的原諒與支持。各店暫時停賣蛋糕，一直等到衛檢單位檢查合格後，才重新供應。」

透過Ann討好的外形，誠懇地認錯與道歉，

反而塑造公司勇於認錯與負責的形象，

而經由媒體的密集報導，讓集團知名度大為提升，

這則原本是殺傷力極大的負面新聞，

最後反而因禍得福，

讓集團更加出名，

營收再往上攀升。

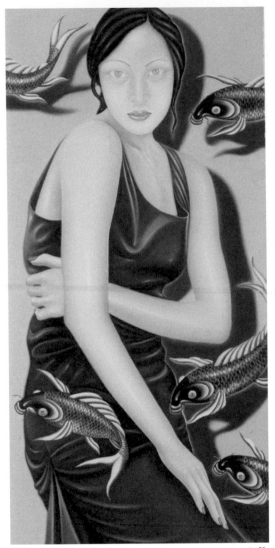

江衡，《美女‧魚NO.6》，160×80CM，1999年[28]

[28] 最早使江衡出名的是九〇年代中期創作的《美女‧魚系列》。在這一系列作品中，他常常是以帶有嫵媚表情與標準化風格的「都市美女」作為藝術品的主角，並試圖將時尚化、虛擬化的生活方式加以波普化的藝術處理。結果不僅在很大程度上暗示了當代青年人特立獨行與崇尚自我的生活狀態，也充分暗示了西方文化、流行文化與消費文化對他們的巨大影響。這一點人們完全可以從畫中美女的髮式、衣著、肢體語言與化妝樣式中看出來。而圍繞美女的小紅魚則以幽默、調侃的方式把「年年有餘」的傳統觀念轉變成了一種時尚因素。──作品導讀：魯虹

12 援助

Dr. Chen 接到一通越洋電話，一位遠在英國的朋友Ted來電求助。

Ted是一家茶葉公司的老闆，在一次國際會議的場合中認識，那時提到要投資中國，經常就經營上的問題請教Dr. Chen。

在電話裡Ted提到：

在福建寧德的茶葉加工廠出現問題，希望Dr. Chen 能找人接手。

Dr. Chen 把這件事告訴了徐董：

「是一家茶葉加工廠，值得親自過去瞭解情況。」

徐董聽了，點頭同意。

彼此心照不宣，集團馬上進入一百家店的規模，茶葉的需求量驚人。

當Dr. Chen 從福建回來，非常興奮，向徐董報告說：

「公司設備新穎，管理現代化，產品的品質很好，主要的問題是市場競爭激烈，利潤微薄，目前

主要靠外銷貼補，國內市場一直打不開。」

徐董聽了，心裡有了腹案：「你全力去談，看看我們能幫上什麼忙。」

一個月後，Dr. Chen 提出了併購方案：

「Ted想撤資，他認為中國市場雖大，但對老外而言，經營不易。願意用非常低廉的價格出售股份。如果我們願意接手，他還保證未來3年的國外最低採購量。」

徐董聽了，進一步問：「需要多少資金。」

Dr. Chen 回答：「併購的資金有兩家銀行願意提供，不成問題。」

徐董想了一下說：「邀請Ted來北京玩玩吧。」

Ted風塵僕僕地從英國飛來，待了兩天，與Dr. Chen 一起爬上長城，同徐董吃了全聚德的烤鴨宴，在回程的機上，簽過名的協議已經帶在身上。

對這件購併案，雙方都很滿意。

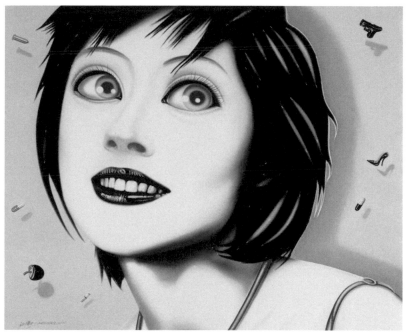

江衡，《散落的物品－盼》，165×135CM，2006年[29]

[29] 江衡是中國「卡通一代」重要藝術家代表之一，他不在思考畫面的所謂深度，在繪畫語言上直接消解了油畫語言的純粹性和學院特徵，故意以畫廣告、畫卡通的視覺敘述切入社會生活。江衡主要是以青年人生活的「夢想」和期待來切入時尚風潮。

假如說，在大眾傳媒，在流行風潮，在都市時尚沒有走進人們的家庭之時，人們的知識、信仰大多是和深度文化，是和英雄人物的堅苦卓絕之類的壯舉相聯繫。而當大眾傳媒把消閒商業化，把趣味企業化，把人們的感覺享樂以最為科學和藝術的手法「挖掘」成為商業資源之時，人們的夢想便發生了實質性的變化：即他們崇拜的偶像便是流行時尚的「弄潮兒」，個人生活及至理想生活開始「卡通化」。

這正是江衡作品所關注的焦點。——作品導讀：馬欽忠

13
交心

「以茶代酒，敬你。」徐董舉杯敬Dr. Chen。

完成了茶葉加工廠的併購，深夜裡兩人吃夜宵。

「總算鬆口氣，這件事辦得很順利。」Dr. Chen 語帶欣慰。

「你得多注意身體。不要天天熬夜。」

身為公司負責人，看到主管如此拼命，心生憐惜。

「難得你如此器重，希望可以快速交出成績單。」Dr. Chen 玩笑的說：

「習慣校園思維，總覺得眼前是一場大考。」

「你表現很優異，別給自己壓力那麼大，我們未來路還很長。」

徐董十分肯定。

「做的不夠，還可以更好。敬未來。」

Dr. Chen 心裡知道，他得在承諾的一年內，交出漂亮的成績單。

雙方再度以茶碰杯。

「你家裡一切還好吧。」徐董隨口問起。

「我是家裡老么，上面還有哥哥及姐姐，父母都健在，這幾年隻身在外，倒是十分自由。」Dr. Chen 約略的談了自身的情況。

「我也是一個人，沒有兄弟姐妹，老人都不在了。」徐董想到父母，難掩憂傷。

「你不是一個人，」Dr. Chen 故意要沖淡方才興起的思鄉愁緒：「把我算在你的大家庭裡，願患難與共。」

「謝謝。好兄弟。」徐董展現義氣，再次舉杯：

「願福禍同擔。」

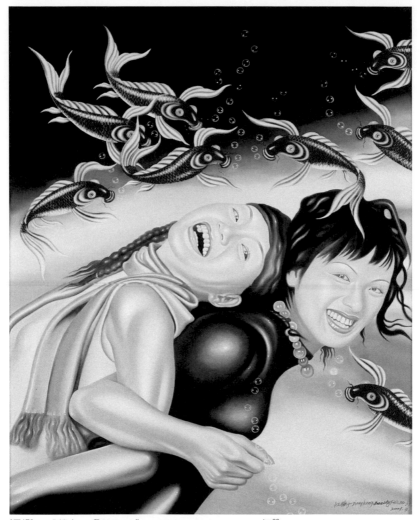

江衡，《美女‧魚NO.37》，165×135CM，2001年[30]

[30] 在《美女‧魚》中，則用魚來突出美女既是消費慾望對象，又是消費慾望主體。魚在中國文化
中，是繁衍的喻體，這裏不妨解讀為美女作為消費商品在消費時代的繁榮。魚在中國文化中，也
是繁衍生命的行為象徵，男女交合被稱為魚水之歡，在《美女‧魚》系列中，美女總是被置身
於水中，而無數的魚兒在其周遭遊動。而在消費時代，魚，已經與人的繁衍無關，而與由生命繁
衍行為本身的快感有關，是慾望遊戲和慾望快感的象徵。被魚包圍的美女，在一幅幅不同的圖畫
中，顯出了多種多樣的表情，特別是那一眼開一眼睜顯出的媚態，突出了美女不但是消費場中的
消費對象，也是進入消費場中的慾望主體。──作品導讀：張法

14 急速發展

公司按既定的計畫發展中。上半年很快就達到了一百家店的目標。

在會議上，Dr. Chen 提出下半年的營運計畫：

「為了後勤的供應，必須設立了一座中央工廠。」

徐董看著報告，仔細聆聽，心裡想著：

「這幾年來，入夢園可以說，像在高速公路上飆車，發展神速。

眼下有兩種選擇，一是減速慢行下來，不然就提速全面前進。」

Dr. Chen 繼續說：「由於外地加盟策略奏效，下半年等待簽約開店的店數，保守估計會再翻一翻，因此還得多設立二處物流中心。⋯⋯」

Dr. Chen 結束報告，看著陷入沉思中的徐董：

「營運計畫還得董事長最後定奪。」

徐董回過神來，針對資金運用問了一句：「需要的資金沒問題嗎？」

Dr. Chen 回答：「由於公司的經營績效很好，現在三家銀行爭著要貸款給我們。何況自營店效益不錯，營運資金很充裕。」

徐董目光巡視全場，只見個個神采奕奕，一副想大幹一場的氣勢。

「這些年來，多虧在座各位的努力，公司發展的非常順利。」說著，徐董不禁站起身來說：

「下半年，讓我們全速前進吧。」

會場爆出掌聲與歡呼聲。

江衡，《風景》，280×190CM，布上油畫，2011年

103 第二樂章　浪淘沙。

15 剪綵

入夢園再次上報：

「亞洲最大中央工廠啟用」

當天政商名流彙集，

包括市長在內，

一共有八位貴賓參加剪綵。

這不像是一般的工廠的落成典禮，

倒像是集團的嘉年華會，

禮炮、氣球、和平鴿一應俱全。

超過一百家的店長及加盟主全部到場，

結合年終餐會，就地擺開筵席款待各界嘉賓。

席間，請來了一線的影歌星為現場獻唱及表演。

這樣的盛會當然引來大批的媒體到場。

幾家電視臺紛紛現場轉播，童主播也到場採訪。

徐董代表公司發言：

「這是入夢園第一座中央工廠，將來可以服務三百家的餐廳。」

徐董在鏡頭前，風度翩翩：

「今年集團在全國各地的店數已經突破兩百家，明年第一季計畫在韓國、日本及美國開店。……」

場上的表演活動熱鬧的進行著，結合摸彩活動及優秀員工的頒獎活動，讓台上台下互動頻繁，氣氛High到最高點。

徐董拉著Dr. Chen 上台當眾敬酒：

「敬各位，

祝大家

欣然入夢，美夢成真。」

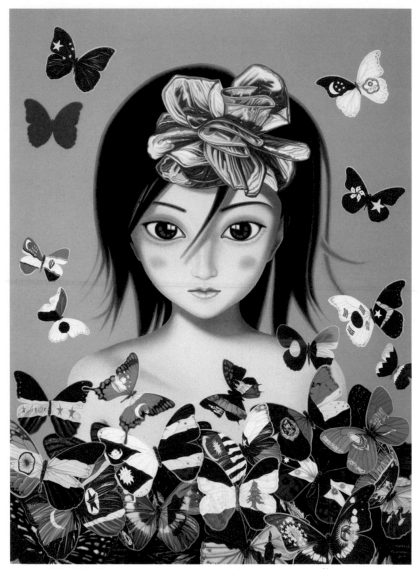

江衡，《蝴蝶飄飄》，300×220cm，布上油畫，2009-2010年[31]

[31] 江衡的繪畫就像在表達一種關於「美麗社會」的新月份牌經驗：即試圖通過一種美麗的入世景象
示範一種賞心悅目的同時又簡單明瞭的存在方式，重要的你不是想得太多，而是你不想就融入了
那種快樂。——作品導讀：朱其

16 道別

這一年，是入夢園騰飛的一年。開店數創新高，已經破了200家，開店遍及香港、臺灣及新加坡。

併購一家茶葉加工廠，設立了一座中央工廠，物流中心設立了四處。

在年終餐會過後，徐董與Dr. Chen單獨開會。

「今年很成功。」徐董當面道謝：「執行長，謝謝你。」

「一年過得真快呀！！」Dr. Chen聲音有點低沉：「是道別的時候了。」

「謝謝您的盛情邀約與器重。我得離開了？」

「您還記得當初我承諾工作一年嗎？」Dr. Chen緩緩地說：

「道別？」徐董很震驚：「發生了什麼事？」

徐董說：「什麼條件可以留下來？」

Dr. Chen：「您誤會了，我不是要與你談條件。」

徐董：「那就留下來。」

Dr. Chen突然說：「我早就接下美國大學客座教授的聘書了。」

徐董露出不解的神情：「客座教授？」

「是啊！答應校方一年後報到，時間在入夢園之前。」Dr. Chen 為了緩和一下氣氛，故做輕鬆地

說：「我得過去履行合同呀。」

徐董知道無法再勉強。

Dr. Chen 為難的說：「答應的事不好反悔，我先過去看看。」

徐董：「推辭行不行？」

Dr. Chen 強顏歡笑：「天下無不散筵席，珍重。」

Dr. Chen 苦笑接話：「多情自古傷離別呀！」

徐董百感交集：「此去經年，應是良辰好景虛設。便縱有千種風情，更與何人說？」

雙方握手道別。

「我會非常想念你。」

徐董說。

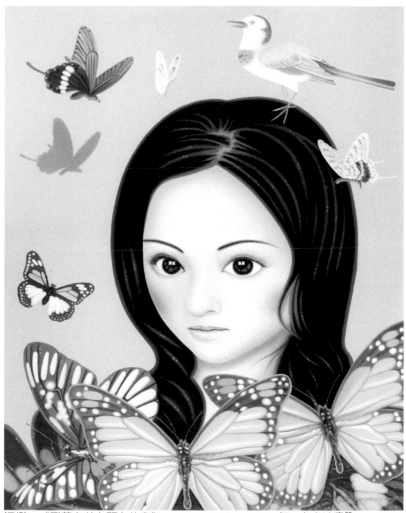

江衡，《飛落在美女頭上的鳥》，150×120CM，2009年，布上油畫[32]

[32] 在江衡的畫中，強調快樂的同時也渲染著一種快樂豐富性的消失所帶來的虛無氣息，快樂來的太快也太容易失而復得，這是新亞洲一百年來所沒有的，新一代好像沒有關於亞洲殖民地歷史傷痛的集體記憶。「她們燦爛的笑著」，這是江衡在畫面中所強調的，他讓無數美麗的金魚伴著「新生的女性」在純粹的快樂中浮游，就像是亞洲一代人獲得新生後的青春漫遊。
　　──作品導讀：朱其

第三樂章　臨江仙。

青山依舊在

江衡，《風生水起》，900×200cm，布上油畫，2011-2012年[33]

[33] 看江衡的作品，很容易讓人記起狄更斯《雙城記》中的那些話：「這是最好的時代，這是最糟的時代；這是理性的時代，這是疑迷的時代；這是信仰的時代，這是迷茫的時代；這是希望之春，這是失望之冬；人們面前擁有一切，人們面前一無所有；人們由此升入天堂，人們由此墜入地獄。」

二十世紀六〇與七〇年代，思想家對西方生活狀態表示出了嚴重的關切，並提出過經典的批評，現在輪到了中國，在奔向現代工業化時，在城市化狂熱進程中，藝術家發出的視覺聲音，是對中國這種進程的回應與回音。

可以預期的是，過了二〇〇八，仍然是消費主義的時代，仍然是感官主義的時代，但是美女們在未來，是否還如江衡現在表述的那樣，溫情而媚眼，可能是一個值得警惕的提問。

——作品導讀：曹增節

1 暴風雨

國際金融海嘯來勢洶洶。

國內銀行機構嚴陣以待，相對採取比較謹慎的放款策略，特別是企業融資，放款到期不再展期，並配合政府宏觀調控政策，調高放款利率。

集團在經過一年急速擴張之後，茶葉加工廠、中央廚房工廠、物流中心都在大幅舉債下成立，如今利率調高，每個月的利息驚人。

徐董召開幹部月會。

財務長報告了資金運轉的情況，未來一季，如果業務按原先的計畫，應該沒問題，但資金窘況已現。

直營店部長的報告提出警訊：雖然開店數增加，但是最近一個月的統計顯示，總營業額下降一成，經分析是商務的客人減少，明顯是各公司開始緊縮費用。

加盟事業部的部長報告更不樂觀：原先已經簽約的區域，開店進度明顯落後，而原本要簽約的新客戶，不約而同的延後了合同的簽訂。

中央廚房的廠長報告很悲觀：由於開店速度不如預期，產能過剩，目前開工率只剩一半。

物流中心的報告也指出：為了春節提高安全存量，現在開店速度減緩，再加上各地訂貨不如預期，庫存增加太多，特別是因應年節而新開發的禮盒，必須優先處理。

徐董眉頭深鎖，這是公司有史以來，面臨最嚴峻的考驗。

會議結論：暫緩直營店的開店速度，加速外地加盟簽約，舉辦年終特賣活動，提高現金準備。

入夢園，第一場暴風雨終於來襲。

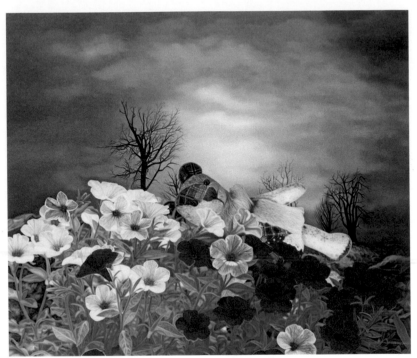

江衡，《暴雨將至》，200×170CM，布上油畫，2011年[34]

[34] 我偏愛女性題材，不如說是我內心英雄情結的一種回饋。然而這並不是根本原因所在。我小時候基本上是由姐姐帶大的，而且跟母親的關係也很親密，所以對女性有一種本能的親近感。這種親近感是順其自然的、隨性而發的，母愛只是其中的一部分。然而我並不認為我的創作中有懷念母愛的成分，事實上，母愛至今於我並沒有喪失，不存在「懷念」這一說法。我更願意說，我從母親、姐姐等女性那裡捕捉到了人與人之間的「愛」，這種「愛」才是我創作的基調。當我發現，當下社會的女性角色因為這樣那樣的原因，變得曖昧甚至渾濁不堪時，我內心之「愛」被觸動，兒時所接觸的女性在我心裡投下的美好印象開始作用於我。我憑藉一種本能的創作衝動，把視角投向了當下的女性形象。有人或許在我的這類作品中看到了「淺」或「誇張」的一面，我認為這只是一種表面觀感。從我個人創作動機來說，我試圖通過一種反其道而行之的方式，把曖昧甚至渾濁的女性角色進行一種另類的詮釋，它讓人意識到女性在當下社會的一種尷尬感。——江衡的話

2 感冒

一個人傷風不算回事，但一群人都感冒，就是件大事。

入冬以來，世界衛生組織發出警訊：即將有全球性的流行感冒。

這一波流感來勢洶洶，而且這種感冒的致死率大於以往，會傳播得很快，搞的人心惶惶。

政府開始大力傳媒宣導，不僅呼籲要帶口罩，並鼓勵接種疫苗，勸導少到公共場所聚會。

徐董視察旗艦店，原本應該滿座的下午茶，現在只有稀稀落落的客人，客座率不到五成。

徐董沉思不語。

Ann陪同在場，忍不住說：「這一波的流感影響很大。」

Ann很少看到徐董如此憂慮，總想說點什麼：「今天我有與Dr. Chen 通電話。」

徐董很感興趣地抬起頭來問：「他最近好嗎？」

Ann說：「他在大學的講座很受歡迎，要我轉達問候。」

徐董聽了低頭不語，他很懷念這個老朋友，心想：「如果Dr. Chen在，他會怎麼做？」

Ann繼續說：「他提及國際金融風暴及全球性流感的影響不容忽視，他很關心你。」

徐董再度陷入深思。

Ann也不好再多說什麼，心裡因為關愛，感覺有些悲傷，她很想對徐董說聲：「加油！！」

但此刻，似乎任何言語都是多餘的。

入夢園，真的陷入困境，

壞消息一波一波的到來。

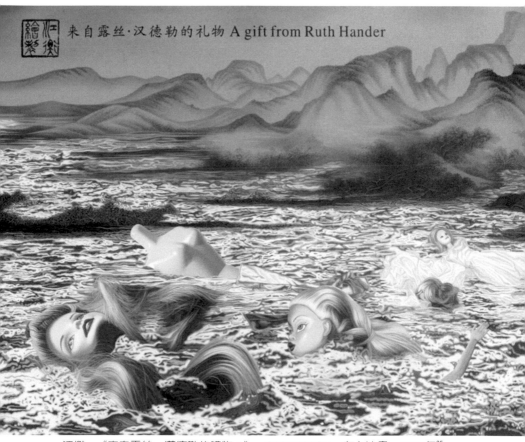

来自露丝·汉德勒的礼物 A gift from Ruth Hander

江衡，《來自露絲‧漢德勒的禮物-1》，245×180CM，布上油畫，2010年[35]

[35] 露絲‧漢德勒創造出歷史上暢銷最久的玩具——「芭比娃娃」。「芭比娃娃」曾經是許多女孩們的夢想，它不僅僅是個玩具，更代表美國摩登女性的種種形象，已經成為美國文化的一個象徵。從海上漂來的芭比娃娃，已經支離破碎，這是一件殘缺的禮物，漂流中的美麗，讓人觸目驚心。——作品導讀：義豐博士

3

挖角

就在這時，公司爆發了挖角潮。

有家對手集團，趁機大肆擴張，提供優渥的條件，只要是「入夢園」的人，優先錄取。

已經有幾位店長提出辭呈，重要的高階主管，也傳出有異動的跡象。

徐董為了穩定局面，召開緊急會議。

「各位同仁，我們曾經一起走過創業的歲月。」徐董動之以情：「這是公司首次面臨的困境。大家和我一樣，都很憂心，也希望能夠力挽狂瀾。」

會議氣氛很凝重。

「沒有在座各位，沒有今天的入夢園。」徐董繼續說：

「我希望，這個事業能夠獲得各位的支援，繼續奮鬥下去。現階段，每個人都很重要，如果在座有誰無法一起再共事，請提早讓我知道。」

大家沈默不語，心情很沉重。

Ann率先大聲發言：「我會走。」

會場一場騷動，徐董更是驚訝。

Ann站起身來，緩緩地說：「但絕不會是現在。在公司面臨這種難關下離開，我會一輩子抬不起頭來。」最後宣誓：「我會留下來，除非公司叫我走。」

Ann的慷慨陳詞，聞者無不動容。

要與公司共存亡。

接下來，一級主管個個表明立場：

財務長首先回應，表明留下來的意願。兩個事業部的部長也宣誓奮鬥的決心，

最後，徐董站起來，眼睛泛紅，堅毅的說：

「謝謝各位支持。

讓我們一起克服困難，再創輝煌。」

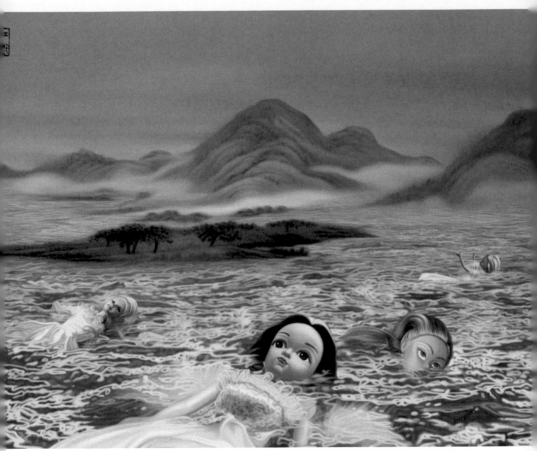

江衡，《來自露絲・漢德勒的禮物－2》，245×185CM，布上油畫，2011年[36]

36　江衡不斷推出的以美女為主題的作品系列：《美女》系列、《美女・魚》系列、《花季》系列、《藍色》系列、《花蝴蝶》系列、《散落的物品》系列、《滿天星》系列……都是對消費社會的一種呈現，都是通過美女來言說當今的消費社會。而作品命名中的主詞：美女、魚、蝴蝶、花季、藍色、物品……都具有一種緊密的意義關聯，這一關聯共匯成一個意義之網，使美女的意義在集中／擴散／瀰漫／深化……當這一組組系列作品的對當今社會的「消費」與「美女」的緊密關聯有了一種強調，有了一種理解，江衡的另外一些表面上看起來與美女沒有關聯的系列作品，《花布》系列、《流亡系列》、《玩物豬》系列……也都以這種和那種方式與美女系列關聯了起來：《花布》系列中的基本元素，正是美女系列中的基本元素，可以說是一種有美女在畫面外的系列。《流亡》系列中的箭，是美女系列中本有的元素，是美女系列中的明喻；《流亡》系列中的虎，雖是美女系列中沒有的元素，卻是美女系列中美女本身所包含的暗喻。由此可知，《流亡》系列就是美女系列。《玩物豬》系列從形象、環境、動作、用詞，都暗喻著消費時代的美女。由此呈現，《玩物豬》系列就是美女系列……中國社會對女性的稱謂，共和國前期稱「同志」，改革開放後改為小姐、女士，現在公共場合出現得越來越多的詞是「美女」。如何理解「美女」，構成了當代文化研究的一個課題，還不是僅僅是文化研究的課題。──作品導讀：張法

4 催款

接下來的日子，入夢園的營運並沒有明顯改善。

由於市場低迷，不僅自營店的業績持續下滑，也讓原本有意願加盟的客戶，望而卻步。

「徐董，銀行又來催款了。」財務長進來報告。

「這個月，我開發了兩家銀行進行貸款。」財務長已經很努力的籌款了：「但是資金缺口越來越大。」

「現有的資金還可以支援多久？」徐董問。

「主要是春節前，還需要一大筆現金讓員工過年。」財務長很為難：「必須再進行貸款。」

徐董說：「還有銀行願意借款嗎？」

財務長說：「有一家新銀行願意往來，但利息很高。」

徐董斷然說：「你全力去談吧。」

財務長似乎還有事要說：「徐董，有件事不知道你是否可以考慮？」

徐董說：「你說說看。」

財務長很謹慎地說：「如果有人想買公司股份，願意考慮嗎？」

徐董說：「你有對象？」

財務長有點為難的說：「我只是想，可能有人會有意願。」

徐董說：

「誰？」

財務長遲疑了一下才說：

「我們的對手。」

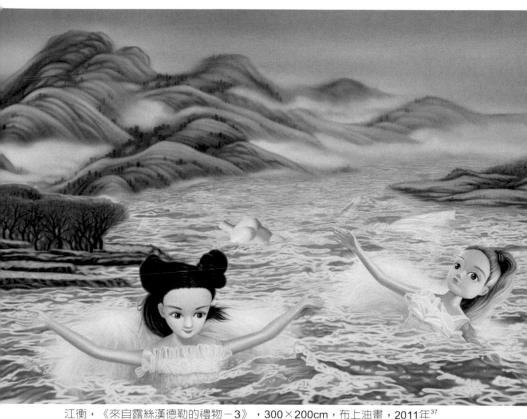

江衡，《來自露絲漢德勒的禮物－3》，300×200cm，布上油畫，2011年[37]

<hr />

[37] 江衡的美人卻完全打破了我們的視覺慣式和心理預期：浮華豔麗的背景上，大眼睛小嘴巴的標準美女們鮮豔欲滴，豐滿的身軀和水草般豐茂的頭髮呈現出逼人的青春和美豔。與美人相伴的是魚、花朵、蝴蝶這些傳統仕女圖中經常出現的意象，所以單單從題材上看，跟傳統仕女圖並無分別。在創作於二〇〇三年的《消費時代的景觀》之10中，甚至出現了非常傳統的水墨意境。——作品導讀：焦雨虹

5 難關

夜很黑，雨很大。

徐董辦公室的燈火通明。

目前面臨的財務危機，短期要改善的機會不大。

徐董歎了一口氣，尋思：

眼前只有兩條路可走，一條是增資，另一條是出售股份。

但是以目前的情況要談增資，恐怕短期無法見效。

至於出售股份，只要價格合理，以入夢園這幾年累積的品牌知名度與集團規模，應該會有人有興趣。

電話聲突然響起，是Dr. Chen 的來電。

「很高興接到你的電話。」徐董不由得情緒高漲起來。

「徐董，近來好嗎？」Dr. Chen 關切的問。

「形勢很嚴峻。」徐董坦誠的說：「這次難關不好過。」

「徐董，加油呀！！」Dr. Chen 打氣說，進一步問：「有什麼對策嗎？」

徐董不改樂觀的苦笑答：

「最差的狀況就是用出售公司股份來籌資，好繼續經營。」

Dr. Chen 聽了不勝唏噓：「情況有這麼糟。」

徐董反而說：「深夜能接到您的海外來電，深受鼓舞。謝謝。十分感謝。您也保重！」徐董連聲道謝地掛上電話，情感澎湃。

窗外雨勢更大了，伴隨著喧囂的風聲。

徐董對著落地窗上自己的倒影，露出一抹微笑，自我打氣說：

「總有路可走。」

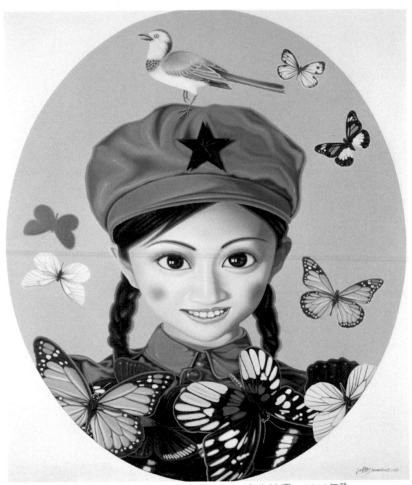

江衡，《蝴蝶飄飄NO.1002》，200×170CM，布上油畫，2010年[38]

38 江衡是來自於廣州的學院派畫者，從上個世紀九〇年代中期以來，江衡崛起于南國廣州畫界後，
 就以一種天真的純粹堅守在「後卡通」的創作風格中，並且一直行走到當下，他的作品有《美
 女！魚》系列，《滿天星》系列，《散落的物品》系列，《消費時代的景觀》系列，《偶像》系
 列與《速食盒》系列等；就我看來，無論他的作品是在怎樣不同系列的命名中出場，其作品的創
 作風格還是在同一的視覺慣性中呈現出「後卡通」的文化情愫。──作品導讀：楊乃喬

6 與狼共舞

一早，徐董請財務長進來。

經過一夜的沉思，心裡已經有了腹案。

「財務長，上次你提到出售公司股份的構想，請擬個草案給我。」徐董說。

「我已經初步擬了一份草案。」財務長回答：「這就去拿。」

說完，就退出辦公室。

財務長，Jack Wu，來自國內財經名校，曾經在銀行工作過，又幹過外企的主管。

由於公司急速發展，透過獵人頭公司介紹過來的，這幾年在公司的表現非凡。

Jack果然也是挖空心思在想各種可能的方案。

目前公司急需用錢，也真難為他了。

財務長的草案很詳細，把公司的資產、營運狀況及品牌價值，作了全面的估算。

「徐董，您也知道，現在決定權在買方。」財務長分析：

「越慢談判，對我們越不利。」

徐董也知道時間迫在眉睫，問：

「你上回提到的對象，有認識的人嗎？」

財務長不好意思地說：

「不瞞您說，對方老闆曾聯繫過我，我拒絕了。」

徐董忍住情緒，語調平靜地說：

「幫我安排時間見面吧。」

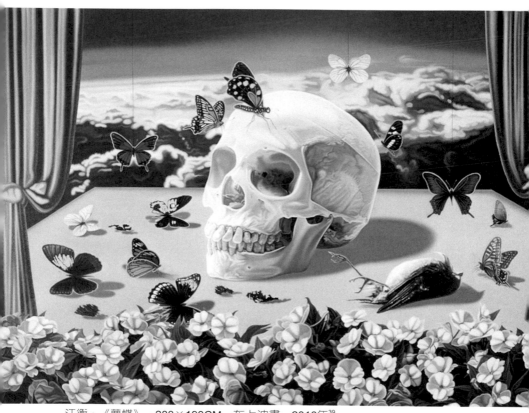

江衡，《夢蝶》，280×190CM，布上油畫，2010年[39]

[39] 江衡的「卡通系列」油畫作為「後卡通」藝術空間是在心理寫實主義的路數上完成的，無論他的作品在造型技法上是怎樣的變形或略略呈現出形上感，其油畫的視覺構圖是對現實卡通多元造型的本真摹寫，並不是現實卡通走進他心理之後的變形，而是他所摹寫的現實卡通本身就獲有變形的元素，於是江衡讓一種瞬間的心理現實凝固為永恆的卡通視覺形象。所以，他的「後卡通」視覺系列是寫實主義的，並且是心理現寫實主義的。——作品導讀：楊乃喬

7 談判

會面地點安排在對方的公司。

在一棟現代化的高層大樓裡。

徐董只帶財務長同行。

會議室很大，橢圓形的會議桌將雙方拉開距離。

對方總共有五位參加，除了老闆之外，老闆的特別助理、總經理、財務經理與法律顧問，看來是嚴陣以待。

葉老闆，

是商界大老級人物，多角化的投資都非常成功。

很會識人、用人，對好的投資案，好比一隻靈敏的獵犬，有過人的嗅覺。

對於「入夢園」，是他長期觀察鎖定喜愛的獵物，垂涎已久。

葉老闆率先發言：「一直聽說入夢園的徐董年輕有為，今天見面見證傳言不虛，真是英雄出少年呀。」

徐董也拱手說：「葉老闆您是業界的前輩，一直對您很敬仰。」

葉老闆開門見山地說：「今天徐董來訪，不知道有什麼可以幫上忙的。」

徐董也直言：「聽說葉老闆最近對餐飲連鎖很感興趣，想知道是否有機會合作。」

葉老闆也坦承：「入夢園的確是連鎖餐飲的模範生，貴公司的員工，我指示優先錄用。我當然希望有機會擴大與公司合作。」

徐董笑說：「多謝葉老闆的抬愛，不知道您是否有合作的腹案。」

葉老闆一臉和氣的說：「合作方式、持股比例、股份的價格都好談，就有一點，我們必須掌控公司實際的經營權。」

徐董聞言，內心大致有數，繼續說：「葉老闆您的心意，已經明白，請給我一點時間考慮。」

葉老闆露出笑臉，不徐不緩地說：

「大家平日都忙，這種事也不宜長談，行或不行就憑徐董一句話。」

徐董知道對方想速戰速決，反而說：「這樣吧。雙方不妨開始進行實際合作條文的協商，一週後，我們決定簽約與否。」

葉老闆聽了很開心：「果然是青年才俊，決策果斷，我們就一周內決定這項合作案。」

會後，雙方很熱情的握手，祝福未來合作成功。

走出大樓，徐董指示說：「財務長，你進行後續合作內容的協商吧。」

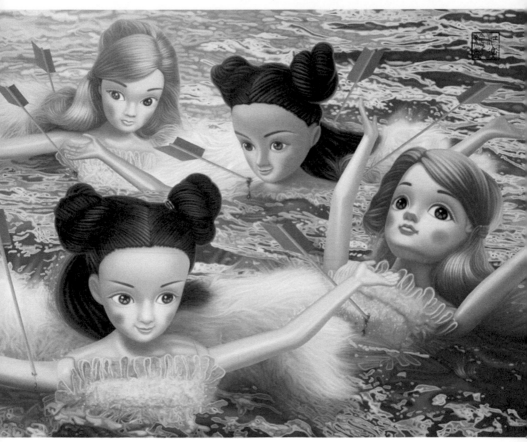

江衡，《夢幻的風景》，245×185CM，布上油畫，2010年[40]

<hr />

[40] 箭如雨下，萬箭穿心，但這一切又似乎沒有什麼可悲傷的。箭到之處，無論是鮮花，還是恐龍，還是美少女，都在流血。但是，這似乎又不是一個淒慘恐怖的場面。色彩仍然那麼鮮麗，姿態仍不失從容。畫家不想渲瀉什麼情緒，而是在講述一個簡單的事實。

這是一個失樂園的故事。畫家沒有哀歎失樂園，也沒有企盼複樂園。青春一去不復返。拒絕成長，還是會成長的。問題是，失樂園後怎麼辦？

這部青春啟示錄，不是意在告訴我們青春的意義，恰恰相反，它所揭示的是青春變得無意義。一切都是亮麗的，一切又都是虛假的。圖像時代來了，生活的真禘喪失了。我們從哪兒能找到被圖像所掩蓋的真實世界，我們怎樣才能回到我們自身。這是時代向我們提出的問題，也是這部畫冊向我們提出的問題。——作品導讀：高建平

8 暗夜

Ann，出外洽公了，還沒回來。

今夜，想找個人來陪，來說說話。

徐董傳了封簡訊：「小童晚上有空嗎？」

不久接到回覆：「想我了吧，在上海呢。回京後，再聯繫。」

徐董平靜地說：「你盡力去談吧。沒有底線。」

看見了徐董，Jack抬頭說：「徐董，對方催我明天一早就過去談具體事項。」

經過財務長的辦公室，他還忙著。

「下班吧。今晚放假。」徐董對自己說。

徐董找了一家比較清靜的店進去，「一個人。」他告訴服務員。

鬼街是北京著名的餐飲街，餐廳林立，檔次雅俗皆有。

吩咐司機：「把車開走吧。到鬼街。」徐董說。

被安排到一處靠窗的角落，「這裡可以嗎？」服務員問。

「挺好。」徐董隨口答。

很精緻的叫了幾道菜，開了瓶酒，自顧自的喝了起來。

客人越來越多，人聲鼎沸。

徐董安靜的吃著，時而不經意地看著行走的路人，時而看看玻璃上的自己，抽搐著嘴角，想說點什麼，話到嘴邊，卻沒出口。

是個爽朗的夜，一輪明月當空。徐董頻頻舉杯，敬月，敬自己。

外在喧囂的世界，似乎與自己沒有一點關係，此刻的心湖，暗潮洶湧。

這一夜，

千言萬語，

只說給一個人聽。

離店前，

月兒已喝得朦朧，

自己卻沒有喝醉。

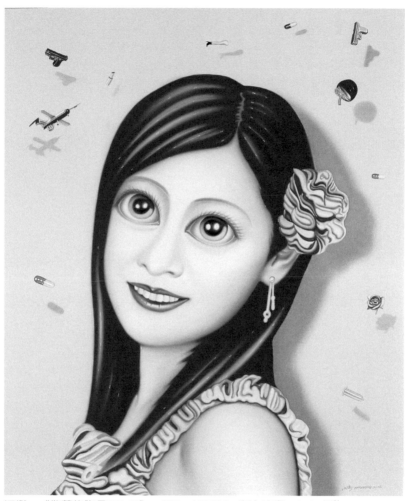

江衡，《散落的物品NO.11》，165×135CM，布上油畫，2006年[41]

[41] 魚、蘋果、花朵、蝴蝶、大腿、高跟鞋、藥丸、飛箭、手槍、飛機⋯⋯與美女連在一起出現時，既是美女所在的環境即消費時代的性質，又是在消費時代環境中的美女的性質，正是在這一意義上，江衡的美女畫，具有了一種互滲性：既成為中國消費時代象徵的美女，又成為由美女象徵的中國消費時代。從這一角度看，可以體悟到江衡的美女為何要以玩具的形象出現，也可以體悟，為何玩具型的美女能夠引起當代觀眾的共鳴。——作品導讀：張法

9 曙光

隔天，照常上班，照常忙碌。

接不完的電話，沒有好消息。

下午財務長談判回來，進門來報告。

「對方要求要占51％以上，出任法人代表。」財務長一語道出重點：

「對其他，包括股價倒沒太多的意見，就等我們回覆。」

「他們是對『入夢園』勢在必得呀。」徐董說：「辛苦了，讓我想想。」

財務長退出去之後，徐董癱坐下來，尋思：

「難道這是唯一的選擇，幾年的心血，最後只能拱手讓人。」

Ann進來看到面無血色的徐董，不禁問：「徐董，你的臉色很差，沒事吧？」

徐董覺得有必要讓她知道，低聲說：「最壞的情況可能會發生。」

「Ann，你是最支持我的人。」

Ann眼睛瞪的大大的說：「情況有多糟？」

徐董語調低沉的回答：「我會退出『入夢園』。」

Ann驚的說不出話來，半晌才說：「我與你同進退。」

徐董很感動地說：「謝謝你，但不必這樣。」

Ann直言：「我是因為你才來的。」

徐董淚湧眼眶，無言以對。

就在這時，手機的鈴聲響起。「hi，Ted……」是來自海外的電話。

當掛上電話，徐董恢復了生氣，激動的說：

「趕快找財務長進來，我們開個小會。」

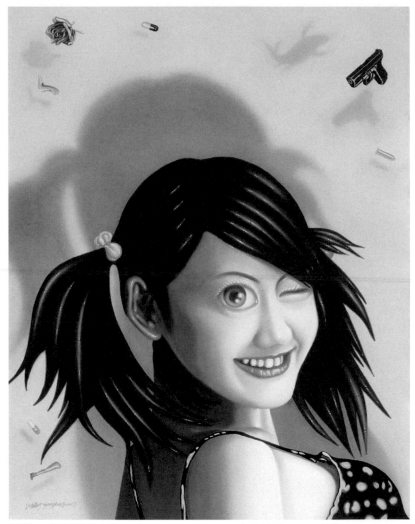

江衡，《散落的物品NO.4》，140×110CM，布上油畫，2005年[42]

[42] 江衡的繪畫是當代成人童話的視覺版本：唯美的圖像、美豔的女郎、永遠的青春，滿足了人類的幻想慾望，詩意的生活、純真的年華在視覺奇觀中重溫和再現，它們仿如能治癒頑疾的丸藥，溫暖著深陷生活泥淖的成年人。──作品導讀：焦雨虹

10 起飛

與財務長在機場候機。

接到Ted的電話後，立即訂了隔天往倫敦的機票。

Ted來電表示：從Dr. Chen那裡知道「入夢園」有意出售股份。

他有興趣，這回換他作東，邀請徐董到倫敦一遊。

Ted對於上次茶業加工廠印象深刻，徐董適時伸出援手，心懷感謝。

雖然在商言商，化解了當時Ted工廠關廠的危機，徐董也解決了茶葉貨源的供應問題。

雙方皆大歡喜，那是筆雙贏的交易。

這次由於客觀大環境的影響，讓「入夢園」陷入一時的困境，但是公司體質很好，只要有適當的資金注入，渡過這個難關，未來發展依舊看好。

接到Ted電話之後，徐董當下會議決定：

請Ann坐鎮公司負責聯繫，對外宣稱徐董出國散心。

至於財務長則以請假的名義陪同徐董出差。

英國行，公司最高機密。

在候機的貴賓室裡。

「財務長，你估算我們需要多少資金可以過關。」徐董問。

長胸有成竹的回答。

「只要出售10％股份，就能解決燃眉之急，如果出售20％，應該半年的流動資金沒有問題。」財務

「協定內容起草了嗎？」徐董多問一句。

「只說是海外朋友邀訪。」財務長知道此行的重要性，補充說：

「我主動給葉老闆打電話，要休假幾天。」

「跟家人打過招呼了。」徐董說。

「放心。都已經準備好了。」財務長拍了一下隨身的行李。

徐董問：「他沒說什麼？」

「葉老闆說：是該歇幾天，接下來會更忙。」財務長答。

徐董說：

「登機了，我們出發吧。」

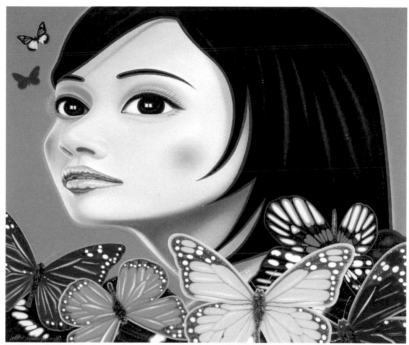

江衡，《蝴蝶飛飛NO.1》，200×170CM，布上油畫，2009年[43]

[43] 江衡的「後卡通」油畫系列全然無視北方學界主流意識形態的喧置，完全以一種釋然的平靜和簡單的純粹在康德古典美學宣導的「無目的的合目性」中，平平淡淡地搖拽著自己的視覺造型。的確，在江衡的「後卡通」油畫藝術空間中沒有沉積著任何社會的功利性，也沒有北方藝術家與藝術批評家藝居於民間，卻時時以不平的心態抵抗官僚權力意識的躁動，其所有的只是一眼可以看到底的澄澈、透明、童心和無慾望的暖色調；江衡的「後卡通」油畫系列在詮釋著這樣一個反阿多諾現代主義理論的後現代藝術美學主題：藝術再也不是批判社會的武器，其全然保守著卡通娃娃童貞的心態，絲毫不願在牢騷、哀怨、無奈與張力中耗盡生命抵抗主流意識形態的暴力，也沒有躲藏在心理的陰暗處向社會乞討諸種功利的物慾情緒，他的「後卡通」油畫只是一種安適與愜意的遊戲，絕然不屑降解或污染藝術的高貴性而隱喻那些宏大的政治意圖，或拒絕某種官僚意識形態的政治性。我們從他的作品命名中就可以提取這樣一種感覺：「遊戲機的年代」、「像卡通娃娃一樣可愛」。——作品導讀：楊乃喬

11 歸鄉

從倫敦回來，需要將近一天的飛行。

在機上，昏昏沉沉的睡著了，醒來，凌晨五點。

回想前天剛到倫敦，Ted親自來車接機。

當晚安排到他家裡用餐，這是款待好朋友的親密方式。

餐後兩個人在書房裡喝酒聊天，開了一瓶50年份的單一純麥威士忌。

最後提到：入夢園可以出售多少股份。

他談到了中國市場，一直讓他醉心的龐大商機。

Ted很紳士的敬酒：

敬彼此的友誼。

徐董心裡有數，他不止需要短期資金，也需要長期的盟友；

Ted掌管英國一家百年的大茶行，未來合作的前景可期。

那晚雙方的談話很融洽，

Ted同意買下「入夢園」20％的股份，並出任一席董事。

這其中，10％由他個人可以支用的家族基金立即撥款，

另外10％還是得走公司必要的流程，開會最後決定。

隔天，參觀了Ted的茶葉集團總部，雙方在合作意向書上簽字。

這一切恍如夢境，通通在過去幾十個小時內完成。看著鄰座還熟睡的財務長，

知道這是事實。

「朋友，我知道你最近很忙，下一趟來，我們好好玩兩天。」

Ted在機場與徐董話別。

機上廣播：要求束緊安全帶，飛機開始下降高度，北京到了。

打開機上窗戶的隔板，今天的陽光特別耀眼，舉目所及，朝霞瀰漫整個天空，璀璨美麗極了。

徐董不禁會心一笑：

「旭日東昇，今天早晨的陽光特別燦爛。」

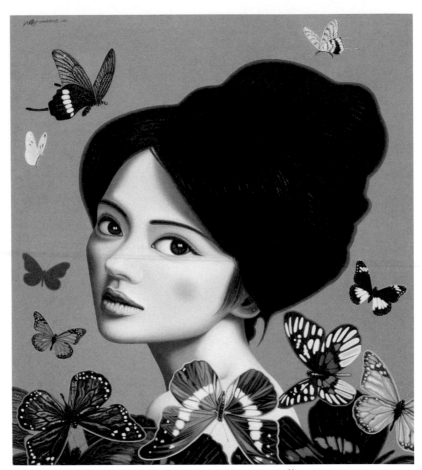

江衡，《蝴蝶飄》，200×170CM，布上油畫，2009年[44]

[44] 江衡的美女系列作品反其道而行之，眼睛乃此系列作品最核心的圖像符號。畫女不但必「點睛」，而且以極其誇張方式來「點睛」。性感的豔俗在江衡筆下的美女那裡已經不再是什麼新鮮主題，他要表達的也許是眼睛與世界的象徵關係：這是一個受到視覺統治的時代，生存的快樂和體驗有賴於視覺的把握。由此，江衡的美女系列作品便越出了美式波普藝術的豔俗性感裏白，切入一個當代文化的視覺主題：看的質詢性。王爾德早就指出，看一樣東西與看見一樣東西全然不同。我們可以天天看世界，卻有可能什麼也沒有看見。江衡美女系列那瞪大的眼睛和富有穿透力的目光，或許是在質詢看本身，召喚看的在場，把看徑直轉變為看見。因為「事物存在是因為我們看見它們，我們看見什麼，我們如何看見它，這是依影響我們的藝術而決定的。」（王爾德語）這不正是畫家想要我們明白的真相嗎？——作品導讀：周憲

12 佳音

「今天的陽光很燦爛，我從英倫回家的路上，與您分享一份快樂。」

這則簡訊發給誰？

首先是Ann，

再者是小童，

最後遲疑了一下，

發給遠在美國的Dr. Chen。

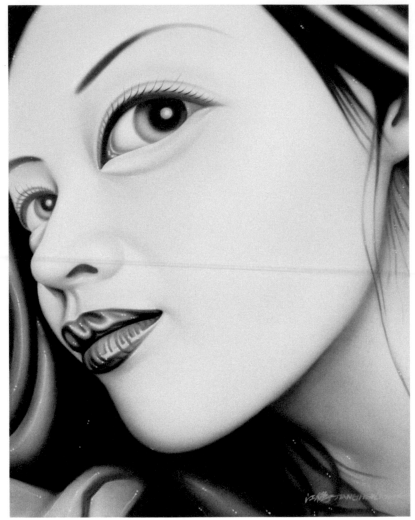

江衡，《散落的物品－憶》，100×80CM，2006年[45]

[45] 在江衡的畫中，快樂體現著一種亞洲新生代的特徵，除了快樂自身所能體現出的相學，也具有一種時代症候。江衡將美女置於一種表現性的寫意的寓言視覺中，就像中國水墨畫中對寫意的表達。這是江衡的一種嘗試，他試圖用寫意的方式傳達出世代交替之際末世和新生重疊的快樂的基本特質：輕薄、懸浮、漫不經心、以及飄忽不定。──作品導讀：朱其

多情自古傷別離

第四樂章　雨霖鈴。

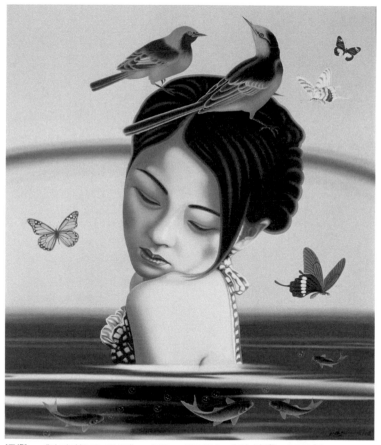

江衡，《水中花NO.0902》，200×170CM，布上油畫，2009年

1
回覆

從倫敦回來之後，Ted依照約定，將10％的股款匯到入夢園。

有了這筆資金，入夢園解了燃眉之急。

與葉老闆的7日之約已經到了，雙方還是約定見面。

只是見面的地點改在「入夢園」集團的四合院。

這次葉老闆只帶了他的特別助理過來。

一進門就讚不絕口，入夢園果然如詩如幻，彷彿走入夢境。

徐董安排與葉老闆見面的地點在一處方廳，一張古董圓桌擺在中央，週邊就是兩列傳統的太師椅。

這座客廳的佈置，也不全然是古色古香，古典與現代融合。

牆上的掛畫全是色彩繽紛的當代油畫，並配備有大型投影、卷軸式視頻等先進的OA設備。

「葉老闆，很高興與您大駕光臨。」徐董很熱情地伸出雙手。

「太棒了，真是人間夢境。入夢園，名符其實呀。」葉老闆坐定。

徐董吩咐上茶：「這是英國茶大吉嶺。請您嚐嚐。」

款待的杯具也很講究，配合茶葉湯色，選擇了不同的茶器。

這些細節，看在葉老闆的眼裡，內心暗自欽佩，

入夢園這幾年能夠如此快速發展，其實在於處處用心。

「茶味甘醇，味道清香，別有風味。」葉老闆稱讚說：「果然是英國茶的專家。」

「葉老闆您過獎了。」徐董指著三層點心盤說：

「老外喝茶也挺講究的，這西式點心您請嚐嚐。」

葉老闆盛情難卻的試了一口，心裡想著：

「來了老半天，徐董對雙方的合作案卻隻字未提，看來事情有變化。」

輕咳一聲說：「上回咱們聊得不錯，還需要我的幫忙嗎？」

徐董也抿了一口茶道：

「感於上回您熱情相挺，今日特邀您來，當面道謝。」

葉老闆聽不出到底徐董對合作案的態度如何，進一步問：「事情都解決了嗎？」

徐董微笑道：

「讓您費心了，剛好有外國友人及時相助，現在總算能夠喘口氣了。」

葉老闆聞言，依舊笑顏不減：「賀喜！賀喜！問題解決了就好。很好。」

雙方繼續茶敘了一陣子，葉老闆才起身道別。

徐董送到門口，分手前葉老闆很熱情地說：

「徐董是年少英豪，以後需要幫忙，不要客氣，儘管說一聲。」

徐董再次致謝。

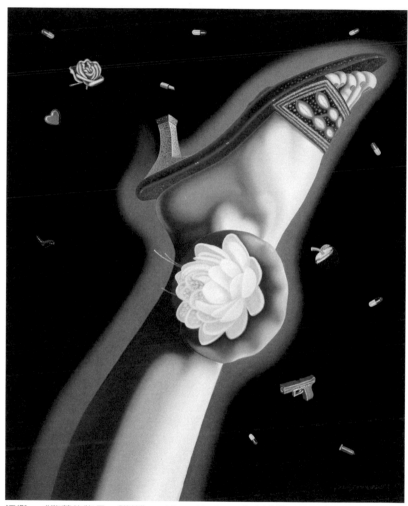

江衡，《散落的物品－鮮花》，165×135CM，布上油畫，2007年

2 新聞

「英國百年茶廠加盟入夢園」

斗大的標題，再度讓入夢園躍上產業新聞的版面。

這項消息帶來最大的利益是，讓原本還在猶豫不決的加盟主，下定決心，加盟入夢園。

每天幾乎都有加盟簽約的消息，一下子新店如雨後春筍般地到處冒出來。

新店的開設，大大緩解了物流公司的庫存壓力，也讓中央工廠的效能有所提升，入夢園又動起來，在逆勢奮勇前進。

徐董與Ann單獨開會。

「如何提高入夢園的單店營業額？」徐董點出會議的主題。

「大環境依舊很惡劣，光是投入廣告，效果有限。」Ann分析：

「英國公司入股的利多消息，幫了我們持續拓展新店的大忙。」

「店數是增加了，但各店的業績依舊沒有起色。」徐董說：

「如何讓消費者走進夢園？」

徐董同意：「這種關注還必須是正面的，有助於集團形象的提升。……」

「必須讓入夢園，再度成為大眾關注的焦點。」Ann以傳媒的角度說。

Ann仔細的思索：「最好再爆個新聞，喚起大眾對我們的關注。」

徐董呵呵大笑，戲說：「不然我再鬧一次緋聞吧。」

Ann張大眼睛，幽怨地說：「我怕假戲成真。」

徐董意有所指的笑說：「不然你來鬧一個。」

Ann竟玩笑似的應允，說聲：「好。就跟您。」

徐董急忙搖手：

「好妹子，妳別愛上我。」

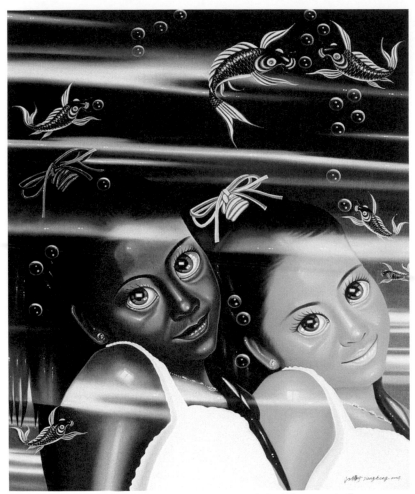

江衡，《2004美女・魚NO.7》，120×100CM，布上油畫，2004年[46]

江衡的美女和魚構成了一個詞：美麗社會。在某種意義上，我把江衡的這批繪畫看作是一個文本，一個虛構的文本。──作品導讀：朱其

3 錯亂

流行性感冒沒有減弱的跡象。

現在大街上戴口罩的人越來越多了。

餐廳進門都得先量體溫，並用消毒水先洗手。

在這種情況之下，店裡的生意當然大受影響，入夢園的寒冬還沒有過去。

生意不好，錢燒得很快。

英國公司注入的股金，很快就要用完了。

幸虧政府稍微放開了調控政策，讓銀行不至於全面緊縮銀根。

財務長又向徐董報告：

「沒有想到這次流行性感冒對生意影響這麼大，普遍每家店的營收再創新低。」

徐董說：「資金目前情況如何。」

財務長說：「英國公司認購的股金已經用的差不多了。必須要再舉債。」

徐董問：「有銀行可以放款嗎？」

財務長回答：

「目前談了幾家，可能有一家的機會比較大，但給的額度不高。」

徐董拍拍財務長的肩頭：「Jack，多辛苦了。」

偏頭痛的老毛病又犯了，而且嚴重到晚上也睡不好。

這一陣子，由於經營經常遇到瓶頸，徐董的壓力很大。

「份內的事，應該的。」Jack先告退。

徐董的身體狀況一直不錯，沒上過醫院。

他知道目前最大的問題來自工作壓力，整個集團的重擔都在身上。

抬頭看到牆上一幅畫「花與女人」，

再次抬頭，「奇怪。畫裡的女人哪裡去了。」

徐董不敢相信：「畫裡竟然出現的是男人。」

「我眼花了吧。」徐董閉目揉眼再看：「真是個男人，是自己。」

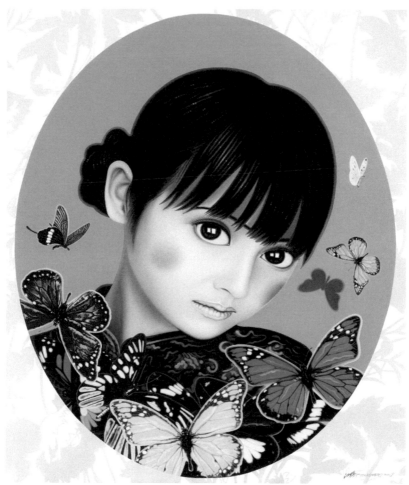

江衡，《虛擬的鏡子》，200×170CM，布上油畫，2009年[47]

[47] 江衡的視覺具有一種神秘的靈異色彩，即畫面好像一種亞洲資本主義走向極致後的烏托邦的顯靈
——純粹的自由和純粹的快樂，資本主義烏托邦所渴望的目標在亞洲新生代身上顯靈了——就像
電子寫作和電子郵件所體現出的那種電子的靈性。——作品導讀：朱其

4 失眠

強迫自己休息，提早入睡。

但是翻來覆去就是睡不著，

這幾年忙於事業，

幾乎是日以繼夜、不眠不休的工作著。

公司發展太快，讓他隨時繃緊神經，

每個階段都有要克服的問題，

但總能逢凶化吉，迎刃而解。

這次的危機持續不斷，

如今連健康都開始亮起紅燈。

徐董很少想到自身的問題，

一直以來腦子裡只有工作，

想不完的工作。

今晚突然回憶起剛到北京的那天，

他一時興起的換裝、變身。

他曾仰望藍天、豪氣萬千的說：

「偉大的城市，適合在這裡成功。」

「我成功了嗎？」此刻，徐董總算明白：

「成功，原來是一條永無止境的奮鬥歷程。」

這一刻還算成功，下一刻卻可能面臨失敗。

徐董明白自己已經走上一條不歸路，

輕聲歎了口氣⋯

「什麼時候可以做回自己。」

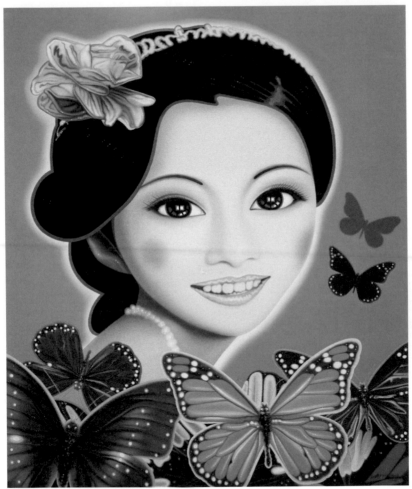

江衡，《物欲偶像 NO.6》，200×170CM，布上油畫，2009年[48]

[48] 消費時代是時尚主導的時代，而時尚是一種沒有內涵的「純形式」的直觀存在物，正因為如此，才構成其方便的可複製性；因此時尚也是非理性的，對於時尚，不需要理解，不需要靈魂，只是跟隨就行了。裹挾於時尚潮流中的正是「人云亦云」的大眾，人們在一種相互複製相互模仿中，獲得一種「我在時代潮流之中」的空洞的自我肯定和自我陶醉。在此意義上說，江衡的作品可以看作是對我們當下時尚社會的一種形象表達。作品中一系列相互複製、沒有個性、沒有靈魂的快樂時尚美女形象，恰恰構成對時尚本質的一種揭示。——作品導讀：董志強

5 頭痛

頭痛的問題一直沒有減緩，公司的狀況更讓人傷神。

財務長終於又談成一家銀行的貸款，資金問題稍微緩解了一下。

但只要一日客觀環境沒有改變，餐廳的生意沒有好轉，問題就會持續存在。

Ann與徐董在辦公室剛開完會。

Ann看徐董臉色有異，也低聲說：「你問吧。」

徐董忽然壓低聲調說：「Ann，我問妳一件小事。」

「牆上那幅《花與女人》，你看到了什麼？」徐董依舊是低聲問。

Ann看了一眼說：「不就是花與一個女人。」

徐董頭頂冒汗：「妳確定是女人。」

Ann沒有猶豫地說：「一直以來都是女人。」

「原本是女人沒錯。」徐董口吃的說：

「可是這些三天，我怎麼看，都像男人。」

Ann瞪大眼睛問：

「像男人，像誰？」

徐董有點神經質的說：

「像我。」

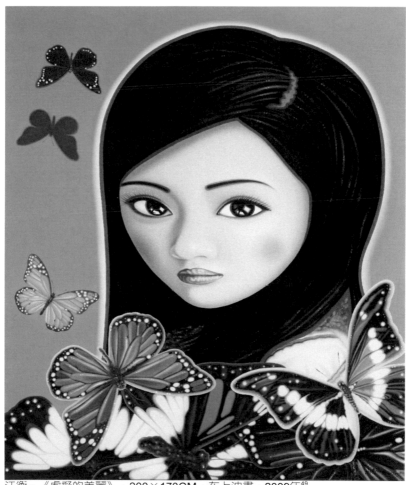

江衡，《虛擬的美麗》，200×170CM，布上油畫，2009年[49]

[49] 在藝術史上，女性形象常常與「美」結合在一起的，她既是人們對所處身時代的理想「美女」形象的一種表達，也是對其時代的美的理念的一種表達，例如《斷臂的維納斯》、《維納斯的誕生》、《蒙娜麗莎》、《泉》等等均是如此。在此意義上說，江衡作品中的時尚美女則可看作是對我們當下時代的美女理想和美的理念的一種表達。顯然，作品所渲染的這種「美」，是浮淺的、表面化的、沒有內容的「美」，是虛假的、肥皂泡式的美，作品的平面化構圖和非寫實的誇張手法，在一定程度上也暗示、強化著這一理念的表達。這一點，如果把江衡的作品與上述經典作品相對照的話，就能更為清晰地顯現出來。黑格爾曾有明言：美是理念的感性顯現，而「時尚美女」所展示的「美」，顯然是沒有什麼「理念」的，只是一種單純的「感性顯現」，其空洞與虛假也就是自然而然的事了。——作品導讀：董志強

6 看診

Ann再看了一眼牆上的畫，有點苦笑不得：

「徐董，你開玩笑的吧。」

「Ann，我最近頭痛的厲害。」

徐董痛苦的說：

「我不知道是否有幻覺。」

「走。上醫院。」Ann催促說。

「不用了。」徐董拒絕：「我休息一下就好了。」

「頭痛多久了？」Ann不放心的問。

「這是個老毛病。」徐董故作輕鬆的說：

「只是最近比較累，發作頻率高一點。」

Ann仍不放心：「我覺得還是得上醫院。」

徐董揮揮手說：「真的不用，你去忙吧。」

「老闆。身體是革命的本錢。」Ann執意要看醫生：

「我有一個好朋友是精神科醫生，晚上在家幫人做心理諮詢。」

徐董知道Ann的好意：「看看情況再說吧。」

Ann一臉央求的樣子：

「她是個女醫師，您看看去吧。」

徐董其實頭痛欲裂：

「好吧。幫我約診。」

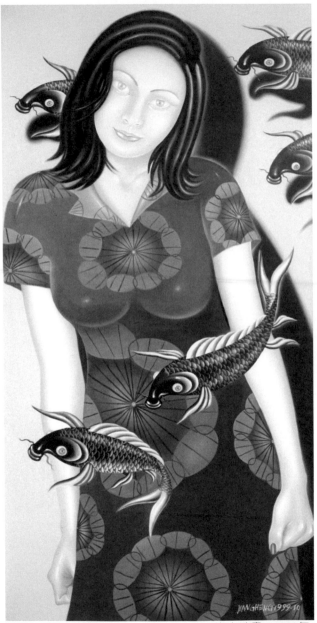

江衡，《美女・魚NO.5》，160×80CM，布上油畫，1999年

7 諮詢

心理醫師是個既漂亮又成熟的女人，已婚，育有一子。

說是在家看診，其實是不同的樓層。

Ann見了朋友很熱絡：「Doctor Li，我們來了。」給了一個擁抱。

Ann介紹了彼此：「這是我的老闆徐董，這是李醫師。」

李醫師和藹可親，第一次見面，就讓人可以信賴的感覺：「常聽Ann提起您，果然是年輕有為。」

徐董看了一眼微笑的Ann：「她到處為我宣傳，講我好話。」

Ann接著說：「徐董，我不陪你了，先走一步。」

李醫師知道Ann有意避開：「改天約你吃飯。」

Ann允諾、道別、離開。

李醫師問：「喝點什麼嗎？」

徐董故作調皮的說：「給我一杯威士忌。」

李醫師也幽默：「通常我會給一瓶，讓你帶回去。」

徐董笑出聲來；「我們開始吧。」

李醫師一副和顏悅色：「先聊聊你自己吧。」

徐董說：「從小時候嗎？」

李醫師說：「都可以，輕鬆聊聊，快樂的事，煩惱的事，談什麼都可以。」

徐董很喜歡這樣的聊天，李醫師是一個很好的傾聽者，往往適時的答話與問話，讓談話在很愉悅的氣氛中進行著。

兩個小時幾乎是徐董滔滔不絕的說著，其中伴隨著笑聲，讓談話在很愉悅的氣氛中進行著。

這一聊，一下子兩個鐘頭過去了。

「今天暫時聊到這裡吧。你的頭還疼嗎？」李醫師說：

「你不問，我倒忘了。」徐董笑答。

「好的，不疼的話，我暫時就不開藥了。」李醫師說：

「我們一個療程6次，你下次什麼時間有空。」

「明天。」徐董意猶未盡，很想再談談。

「好。明天同一時間見面。」

李醫師笑著說：「那瓶威士忌，明天再給你。」

在笑聲中雙方道別。

那晚，

徐董終於可以入睡。

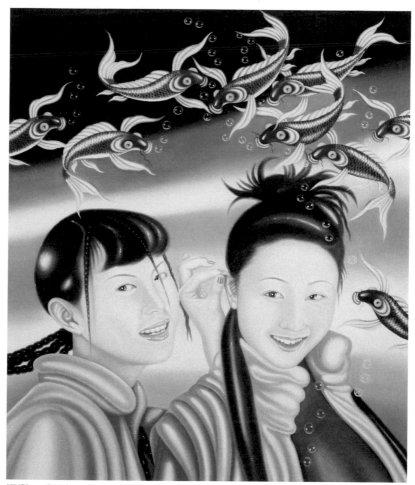

江衡，《美女‧魚NO.37》，165×140CM，布上油畫，2001年[50]

[50] 美女形象已經成為商業社會的「物慾偶像」，她們已經成為商業社會的「符號化的商業圖畫」。可以說，美女很多時候已不成其為「人」，而是在商業動機之下被利用的「物品」。所以，從我的創作意圖而言，我也試圖通過我個人的方式來控訴、批判這樣一種現象。你說在我的作品中幾乎看不到男性形象，那只是因為我借用的藝術符號沒有男性而已（也許未來會出現）。所以不要僅僅用一種性別視角來看待我的作品，你可以認為它（她）沒有性別，甚至也可以說，在女性性別之外同時隱含著男性角色的存在，只是沒有進入畫面而已。——江衡的話

8 幻影

春暖花開，氣候漸漸的回溫了。

流行性感冒的疫情比較緩解，但入夢園的冬天還沒有過去。

幾乎和全市的銀行都有往來，入夢園現在算是完全在替銀行打工，高額的借貸，利息的壓力驚人。

徐董最近下午的時間全部在店裡，每天跑不同的店，徐董知道非常時期，必須站到在第一線上與基層同甘共苦。

在入夢園工作的員工，除了一份薪資，更吸引他們的是優雅的工作環境。他們喜歡公司的浪漫文化，有一份很獨特的癡迷，員工對公司的向心力很高。

「小芳，近來好嗎？」徐董親切的問：「快畢業了吧。」

徐董總會與員工主動的打招呼，這裡啟用大量的兼職學生。

「徐董好。」小芳笑得很甜：「畢業後，我就能轉成正式員工了。」

她很珍惜這份工作，並且樂在其中。

徐董知道他肩膀上的責任很重，入夢園的成敗不止關係著個人的未來，更擔負著許多人的夢想，員工的夢想，顧客的夢想，他必須勇於築夢踏實。

想到這裡，頭痛的毛病又隱隱發作，入夢園的營運一天無法改善，這頭痛的病源無法根治。

抬頭又看到那張《花與女人》，這是一張複製的海報，心理暗暗叫苦：「我又看到了男人，看到了自己。」

徐董懷疑自己的精神狀態，喃喃自語：

「一切都是幻影。」

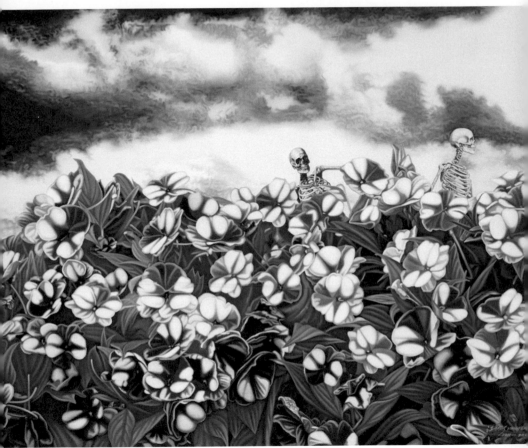

江衡，《山雨欲來時》，245×185CM，布上油畫，2011-2012年[51]

[51] 藝術是生活的反映，藝術作品所呈現和表達的總是藝術家對生活的某種理解，只不過這種理解是
通過獨特的藝術形象展示出來。在此意義上，一部藝術史其實就是一部活生生的人類自我理解、
自我解剖的人類生活的形象史。
江衡作品呈現的一個主題形象便是形形色色的時尚都市美女。而時尚美女其實也正是當下生活
中的一個主題形象，或者說是消費社會時代的一道獨特的風景：各類商品廣告、各類電視娛樂
節目以及種種選美活動、各種層次的「小姐」、形象代言人等等，構建了當下社會生活中「時
尚美女」的時尚。這種時尚以其不可抗拒的誘惑魅力和巨大的衝擊力鋪天蓋地席捲而來，可以
說已滲透到生活的每一個角落，乃至於幾乎我們每一個人──不僅僅是女人，也包括男人──
都不由自主、不同程度地被捲入其中，並且或多或少、或自覺或被動地推波助瀾，成為這一
時尚的建構者的同謀或一份子。這就是我們當下生活的現實。而隱藏於這一時尚背後的其實是
赤裸裸的商業利益和被刻意建構、煽動起來的物欲。這也正是我從江衡作品中所讀到的東西。
──作品導讀：董志強

9 接機

北京機場很大，來往的旅客很多。

徐董自己來接機，班機誤點，他已經站了半個多鐘頭。

回想前些天的夜裡，終於下決心打了一通電話：

「我需要你的幫忙。」

「好。我儘快趕回去。」對方爽快地答覆。

「這樣的朋友，生命中能有幾個？」徐董想著。

終於看到熟悉的身影，徐董忍不住上前握手、擁抱：「想念你。」

「我也是。」

對方很激動地說：

「終於又回來了。」

「這次能待多久？」

徐董關心的問。

「看你給我的聘任期有多長。」

對方笑說。

「太好了，不要再離開了。」

徐董聽了喜出望外。

「決定留下來，除非你叫我走。」

對方大笑。

徐董再度激動地緊握對方雙手說：

「Dr. Chen，入夢園永遠的CEO。」

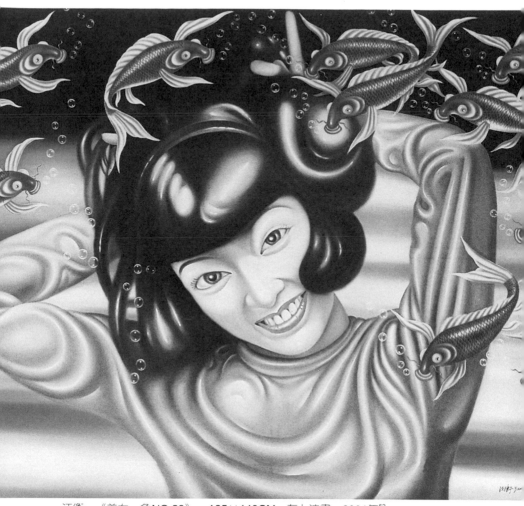

江衡，《美女·魚NO.23》，165×140CM，布上油畫，2001年[52]

[52] 當代藝術應該記錄當下人的生活方式，並對其終極走向施以人文關懷。對於當代藝術家而言，應該是把它變成一種文化課題去研究並進行創作。最基礎的是要把握好創作語言，或者說把握好你的思維方式，這種思維方式跟你的閱讀（知識面）及藝術定位很有關係。嚴格意義上講，當代藝術所記錄的東西應該面向「今天」，它具有一定的時代性及對藝術創作本身的一種挑戰性。然而，我至今對傳統藝術這一塊還是很迷戀的，不過我覺得不管是對傳統藝術的研究還是對當代藝術的研究，最重要的還是思考並創新。真正的藝術創作應該是跟你的心靈有一種對話，它記錄的是藝術家的心靈軌跡及觀念趨向，進而試圖去反映一個時代的面貌。這樣的藝術創作可以作為一種印證，供人們去研究今天的藝術及其所處的時代。——江衡的話

10 上市

Dr. Chen 一直與Ann保持著聯繫，對入夢園的狀況非常地熟悉。

英國公司的資金入股案，就是由他先打電話給Ted，遊說他買下入夢園的股份。

Ann也透露徐董的健康狀況已經亮起紅燈，急需要有人幫忙。

Dr. Chen 在國外一直沒有閒著，他知道這次入夢園的危機，非戰之罪。

大環境實在太糟了，入夢園體質其實很好，管理也很上軌道，特殊的企業文化更加難得，渡此難關，未來發展不可限量。

「目前要解決公司的問題，必須募集大量的資金。」在一級主管的會議上Dr. Chen 說：「這次我回來，同時還帶回來一筆國外的創投資金。」

全場一陣騷動。

「我已經向徐董報告過了，這只是第一步。」

Dr. Chen 提高聲調說：「我們計畫後年，讓公司在海外上市。」

大家忍不住拍起手來，掌聲熱烈。

「現在讓我們全面動員起來，為後年成功上市努力。」Dr. Chen 大聲地疾呼

全場激動，起立鼓掌，入夢園的士氣又回來了。

散會後，

徐董對Dr. Chen 說：

「你回來真好。」

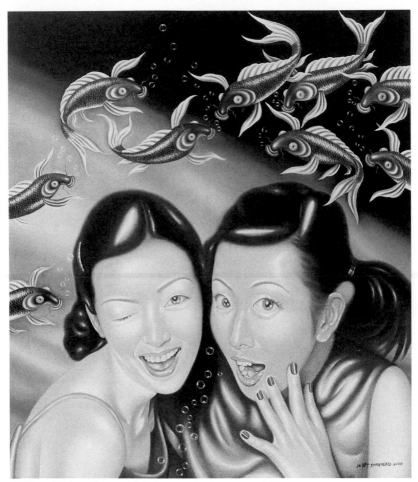

江衡，《美女‧魚NO.22》，165×140CM，2001年[53]

[53] 我不敢說揭示了社會的本質，我願意理解為我試圖去揭示我視角之中的某些社會問題，這些問題有可能是本質，也有可能只是我理解範圍之內的東西。丹托說的那句話，有其道理所在，然而，就像一個漂亮的女孩或帥氣的小夥，她/他吸引人首先憑藉的可能還是其外貌，所以，作品之美不是「罪」，作品的意圖之「淺」才是讓人所擔憂的，一如一個只有外表沒有內涵的女孩或小夥子。因為作品之美而吸引人的注意，並給人帶來一定的愉悅感，我並不認為是壞事。
──江衡的話

11 真相

面對醫師，特別是一位漂亮的心理醫師。

病人很容易把最私密的隱私、想法，毫不保留的傾訴。

這如同赤裸裸地，把自己交付出去。

對我而言，確實算是赤裸裸了。

原本是來診斷心理的，當醫師聽完了我這些天來，冗長的陳敘之後，

美麗的臉龐，露出難以置信的神情。

今天是最後一次的療程，我決心要吐露真相，

這個秘密已經隱藏在心裡多年，

這才是頭痛的病根，一切煩惱的根源。

一直以來沒有人可以傾訴，

今夜，

我，

徐董，

要做回自己。

「這是一個秘密。」

我下定決心：「只跟你說。」

接著，附耳對李醫師輕輕地說。

「不可能，怎麼可能。」李醫師聽了，驚訝的直說：「別鬧了。」

李醫師懷疑我的性別，認為我在捏造一切。

我決心豁出去了，今晚就要揭開真相，我要有人相信，哪怕只有一個。

我需要一杯威士忌，一口喝下，藉著幾分酒意，為了取信於醫師，

讓她見證：

我的生理狀態。

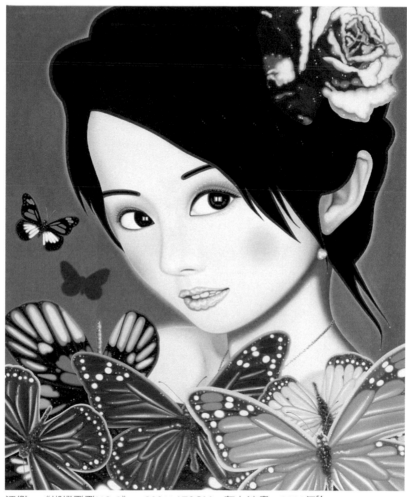

江衡，《蝴蝶飛飛NO.2》，200×170CM，布上油畫，2009年[54]

[54] 如果把性別作為一種文化載體加以分析，這種現象則可理解為對「邏格斯」的消解。它的出現，
意味著自我作為主體，把個體生命拋出既定的文化審美系統，打亂傳統的道德規訓與僵化的思維
邏輯，成為自我流浪的文明碎片。」──作品導讀：鄭娜

12 號外

「我是女生。」徐董附耳對醫師說。

隔天，接到李醫師的電話：「診所遭小偷了。重要的物品被收刮一空。」她氣急敗壞的說：「電腦也被偷了，你的檔案全在裡頭。」

李醫師不斷地道歉。

徐董聽完，反而露出微笑：「真相終於要公諸於世了。」

「咚」一聲，手機鈴聲響。

「KK，你又上頭條了，報導不是真的吧？！」電視臺的小童傳來了一通簡訊。

徐董搖頭歎息：「媒體的消息果然很快。」

立即回了簡訊：「報導屬實。姐姐我要離開一陣子，童妹妹保重。」

隨手就將電話關機。

「感謝老天爺，讓Dr. Chen 回來。」

他隨即將公司的工作做了安排，緊急召集三人小組會面。

「我要離開一陣子。」徐董說。

Ann十分不捨……「你要去哪裡？」

徐董故意說：「老闆給自己放假，不許來吵我。」

「你放心的休息幾天吧。」Dr. Chen則安慰道：「公司我們來扛。」

「拜託了。」徐董說完那句話之後，離開了公司，從此不知去向。

號外……

入夢園創辦人原來是女人。

入夢園再次成為媒體的焦點，這次不只是產業新聞，更成為社會的大新聞。

媒體的話題持續燃燒，女性餐飲大亨的傳奇被大肆渲染的報導。

變變變，男變女，入夢園的創辦人竟是女人。

Ann放下報紙，百感交集，心裡突然響起徐董的話……

「不要愛上我。」

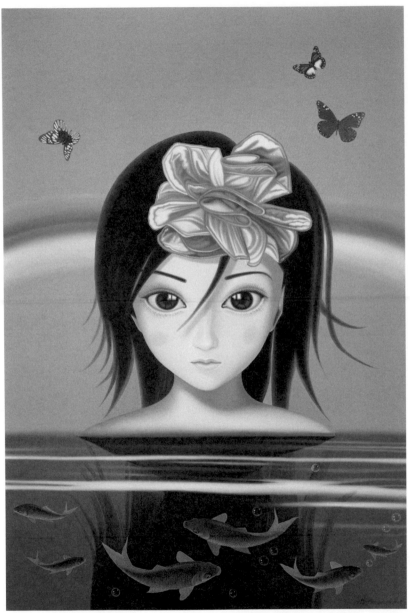

江衡，《我是誰？我從哪裡來？要到哪裡去？》，280×190CM，布上油畫，2009年

尾聲

從故鄉歸來，重新踏入北京城，眼前的景象依舊讓人震懾。

想起很久以前，有個弱女子，因為這座城市而變得剛強。

她曾仰望藍天，對自己說：

「偉大的都市，適合在這裡成功。」

我的裙擺在風中飛揚。

今天的天很藍，有些許的微風，

離開，

已經180天了，

故意斷絕一切的聯繫，

我，

需要時間，

做回自己。

出口處，

有熟悉的身影在揮手。

有Dr. Chen、

有Ann、

還有小童，

他們全來了。

但再一次的重逢，

熟悉的他們，陌生的自己，容我自我介紹：

「各位好，

我是徐可，你們可以喊我ＫＫ，

我是女生。」

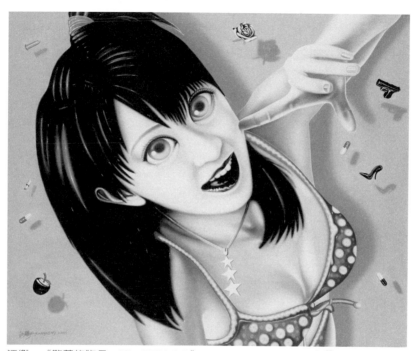

江衡，《散落的物品－HI、HELLOO》，165×135CM，2006年[55]

[55] 江衡是老「卡通一代」了，說他「老」，不是年齡老，而是資格老。
上世紀九〇年代中期創作的《美女.魚系列》。使他好評如潮，一舉成名。其《滿天星系列》，美
女形象消失，物質商品形象鋪陳畫面。新創作的《散落的物品系列》，討人喜歡的都市大美女回
歸畫面中心，《滿天星系列》中的槍、花朵、藥丸只是帶一點偶意的襯托在美女周圍。評論家都
著重他的「新月份牌經驗」，避短揚長地消解油畫語言的純粹性和學院性，直接用擅長的廣告手
法繪製。藝術手法的觀念表達與反思流行文化與消費的觀念，在畫面非常有效的達到一種思想的
和諧和藝術的統一。這正是當代許多青年藝術家難以達到的，也是江衡獨特的藝術價值之所在。
——作品導讀：譚天

歇後曲

詩吟：

人生自是有情癡，

此恨不關風與月。

期待有情人，

歡迎來入夢。

午後時分，

美麗的下午茶，有我守候。

江衡，《美人圖》，200×170cm，布上油畫，2010年[56]

56 「新卡通一代」藝術浪潮的出現是中國藝術發展的必然。它以獨立特行的藝術形象和崇尚關注自
我的個人生活狀況，與過去所有年代的藝術形式及藝術話題拉開了距離，也為現在和以後的藝術
批評家和史學家研究當代藝術走向提供了重要的依據和憑證，為中國藝術發展提供了新的思維方
式和新的審美趨向。
簡單、親切、張揚的形象是「新卡通一代」族群的生活個性特徵，青春、美麗純淨、脆弱易碎、
囈語般的夢幻、平靜中的暴力、虛幻的沉醉、簡單的無語正好是「新卡通一代」藝術家們對自我
的生活解構後在創作中的表現。
無論如何，從這些作品中，確實可以看到一些過去不曾充分表現過的虛擬的情感，讓人對繪畫的
未來走向浮想聯翩。我一直反對用文化對人性本身的蔑視。我想，藝術本身應該是記載時代人的
生活面貌，記載著我們的未來，記載著關於我們的智慧、想像力，還有關於我們的記憶。「新卡
通一代」的藝術家們在這方面為中國藝術的發展做了很好的榜樣。——江衡的話

關於江衡

卡通一代代表人物之一江衡，現為廣東工業大學藝術設計學院及廣州華南師範大學美術學院碩士生導師。

江衡這幾年在藝術界表現傑出，作品在國內外深受歡迎。上海世博會期間，聯合國教科文組織特地為他開闢個人展區，並且舉辦新聞發佈會，隔年在教科文總部法國舉辦隆重的收藏儀式，成為第一位作品被聯合國收藏的中國當代藝術家。

江衡接受鳳凰衛視採訪

附錄：

藝術家江衡關於「夢想成假」的美麗告誡

文：馬欽忠

這個標題裡看起來有三個矛盾的詞彙。「夢想成真」替換成「夢想成假」，這就失去了夢想的意義。用「美麗」限定「告誡」也頗顯不著調。「嚴厲」、「嚴肅」、「義正詞嚴」等等更符合告誡的社會內涵。但這三個看似矛盾的問題恰恰是我所認為的藝術家江衡創作的意義所在以及解決問題的方法。

江衡的作品漂亮、美豔，有人說像美人月份牌，瀰漫著動人的小布爾喬亞情調，愛的傷痛、思戀之痛並快樂著享樂著。他的繪製方法是廣告平塗加上顏色覆蓋，類似廣告畫，色調明確、單純、跳躍。圖像的妖嬈多姿基本上來源於圖像氾濫讓人百看不厭卻又仍然一無所獲的電視圖像、影視明星照。人物的可識別性介於耳熟能詳的明星與青春夢想期的妙齡女郎之間，似誰又誰都不似。我們很容易對此下斷論：膚淺、流行、表面、卡通，類似「看圖識字」的文化。應該說，江衡依然在沿著「卡通一代」的社會學與文化學的創作選擇道路上拓進著。所謂「卡通」便是簡單、通俗易懂的對與錯、正義與邪惡而總是正義一方勝利的常識故事。

從差不多畫了七至八年之久的《美人魚》系列到二〇〇六年前後的《散落的物品》，再到目前的《蝴蝶飛飛》系列，他依然貫徹最初的創作路子。但圖像的表現卻有了社會學與人文學更豐富更深刻的內涵。最初均是青春美少女們關於美麗和青春、關於享受青春、關於享樂生命美麗的「卡通童話」，即廣告化、樣式化，又帶有個人的青春過剩和對年輕生命資源的肆意揮霍以及濫情迷情傷情之類。因此，那時的「卡通」頗多自我的宣洩與感受性的視覺迷戀。我十多年前曾用關於「迷失的自我」去概括他那個時段的創作特徵。近兩年來，江衡創作的「蝴蝶飛飛」系列中，感受性的描述減少，而對這種「流行圖像」的卡通化處理有了更具體層次的社會人文意義。

法國社會學家與文化學家波德里亞在《象徵交換與死亡》一書裡指出這類時尚圖像的當代文化特徵：「全部時尚廣告就是繪製了這樣一張自我色情的愛情地圖：你們負責自己的身體，你們應該開發它，你們應該向它投資──不是根據享樂的命令投資，而是根據大眾模式反映的符號命令投資，根據某種魅力流程圖投資。」此處的奇怪策略是「身體和情感的投資轉變為身體和性感的表演。」原因在於這種身體的自戀依附於身體作為價值而受到的操縱。

我的看法是，假如這種操縱能為身體性的公眾展示和自我表演獲得足夠驚羨的目光，能形成觀看和凝視的無比巨大的經濟價值，是難以找到拒絕者的。這才是根本。正是有這樣的「夢想成真」的允諾，才會有看似「自我情色」（我故意改過了）的「夢想成真」的實際上是「夢想成假」的夢工廠的生產。

江衡的《蝴蝶飛飛》系列說的正是這個充斥在我們圖像世界的潛規則。

這既不違法也不有違於經濟與市場法則：你們有著窺視「美豔身體」的不可抑制的慾望，她們有著青春永駐的自我渴求，挖掘出金礦銀礦也便是當代智者的工作了。

這或許又可說成是古代青春成人儀式夢想未來的當代科技版。古代的成人儀式用巫術、用血祭、用某種對身體的「傷害」實現關於夢想美好未來的承諾。而我們在現代關於美麗童話的時尚媒介和流行圖像中所陳述的是借助藥物化青春和技術化身體所實現的身體之夢。不同的是，巫術是以上帝和神的名義對身體的摧殘儀式實現允諾，現代是以誘導和美麗的永不衰敗的科技允諾去挖掘消費陷阱。

江衡用他的圖像編織了一個「夢想成真」的美麗謊言。

這就要說到第二個詞「美麗」。江衡的作品很受歡迎，收藏者趨之若鶩。原因在於太漂亮了、太好看了，美麗好看到不真實的地步。這正是問題的實質所在。維特根斯坦曾說過，人的身體是人的靈魂的最好圖畫。現在的問題是，這個身體是通過高科技手段武裝起來的，裝飾技術、美容技術、藥物技術製造出來的身體。因此，它已經不是身體的圖畫，而是為了身體之外的其他目的而符號化的商業身體圖畫。其一，這個符號化的圖畫被打造成為公共訴求的稀缺性、唯一性的孤本絕本，因此必須由特定的身體作為載體，所以有明星以及明星代言；其二，這個符號化的圖畫填充了觀看者的多種多樣的慾望象徵性滿足和渴求，有「望梅止渴」的觀看效應。所以，「夢想成真」在現時代遠遠沒法比「夢想成假」更美麗、更動人、更有顛覆性。

這個意義上的思考，應該說是江衡創作上的一大突破，是他關於「卡通一代」的創造主張在

新世紀的深化。當然，我也有理由說，在上世紀90年代初出現並發展起來的「卡通一代」創造群體中，江衡的架上藝術無疑是我們最重要的文化收穫之一。

下面我說第三個詞「告誡」。

我要提到兩位傑出的社會學家。迪爾凱姆在《社會學方法的規則》這本重要的著作裡曾說，社會現像是那些「存在於身體之外的行為方式、思維方式和感受方式，同時通過一種強制力，施與每個人。」而吉登斯在《現代性與自我認同》的大作裡卻說出看似相反的主張：「我們對我們自身的身體設計負責。」前者說的是成長社會學的特徵，即由外化而內化的成長過程；而後者說的是文化學的偏向設定和誘導的特殊強化的原因。而在當代多種媒體，特別是電腦媒體和電視媒體的強媒體與商業精英合謀的時代，我們關於身體的走向和觀念便會迷失方向。

這是一個很「卡通」的道理。習以為常，司空見慣，卻又無能為力。

假如我們可以用很美麗很愉快的方式說出一種習以為常卻又漠視不見的哲理，幹嘛還要處心積慮故作驚人之語呢？我想這應該是「卡通一代」表達社會意見的方式，當然包括江衡。

注：馬欽忠，主編、策展人、著名美術評論家，精于文藝理論及藝術史，並多次出任學術委員及評委。

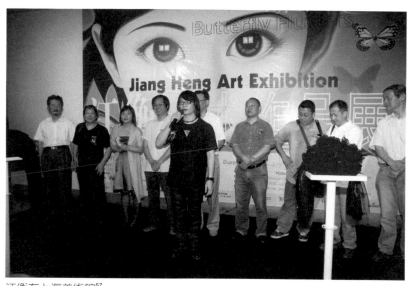

江衡在上海美術館⁵⁷

⁵⁷ 我至今對傳統藝術這一塊還是很迷戀的，不過我覺得不管是對傳統藝術的研究還是對當代藝術的研究，最重要的還是思考並創新。真正的藝術創作應該是跟你的心靈有一種對話，它記錄的是藝術家的心靈軌跡及觀念趨向，進而試圖去反映一個時代的面貌。這樣的藝術創作可以作為一種印證，供人們去研究今天的藝術及其所處的時代。——江衡的話

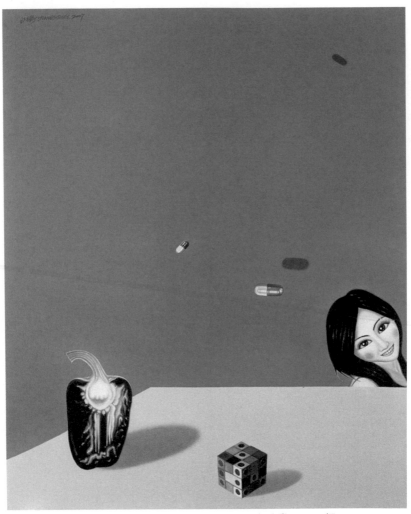

江衡，《散落的物品NO.60》，150×120CM，布上油畫，2007年

show藝術22　PH0118

下午茶。如此美麗
——卡通一代江衡的藝術

作　　者／風之寄
油　　畫／江　衡
責任編輯／王奕文
圖文排版／詹凱倫
封面設計／王嵩賀

發 行 人／宋政坤
法律顧問／毛國樑　律師
出版發行／秀威資訊科技股份有限公司
　　　　　114台北市內湖區瑞光路76巷65號1樓
　　　　　電話：+886-2-2796-3638　傳真：+886-2-2796-1377
　　　　　http：//www.showwe.com.tw
劃撥帳號／19563868　戶名：秀威資訊科技股份有限公司
　　　　　讀者服務信箱：service@showwe.com.tw
展售門市／國家書店（松江門市）
　　　　　104台北市中山區松江路209號1樓
　　　　　電話：+886-2-2518-0207　傳真：+886-2-2518-0778
網路訂購／秀威網路書店：http：//www.bodbooks.com.tw
　　　　　國家網路書店：http：//www.govbooks.com.tw

2013年8月　BOD一版
定價：399元
版權所有　翻印必究
本書如有缺頁、破損或裝訂錯誤，請寄回更換

國家圖書館出版品預行編目

下午茶。如此美麗：卡通一代江衡的藝術/ 風之寄著. --
一版. -- 臺北市：秀威資訊科技, 2013.08
　　面；　公分
　ISBN 978-986-326-142-1 (平裝)

　1. 油畫　2. 畫冊　3. 藝術欣賞

948.5　　　　　　　　　　　　　　　102012667

讀者回函卡

感謝您購買本書，為提升服務品質，請填妥以下資料，將讀者回函卡直接寄回或傳真本公司，收到您的寶貴意見後，我們會收藏記錄及檢討，謝謝！如您需要了解本公司最新出版書目、購書優惠或企劃活動，歡迎您上網查詢或下載相關資料：http:// www.showwe.com.tw

您購買的書名：＿＿＿＿＿＿＿＿＿＿＿＿＿＿＿＿＿＿＿＿＿＿＿

出生日期：＿＿＿＿＿年＿＿＿＿＿月＿＿＿＿＿日

學歷：□高中 (含) 以下　　□大專　　□研究所 (含) 以上

職業：□製造業　□金融業　□資訊業　□軍警　□傳播業　□自由業
　　　□服務業　□公務員　□教職　　□學生　□家管　　□其它＿＿＿

購書地點：□網路書店　□實體書店　□書展　□郵購　□贈閱　□其他

您從何得知本書的消息？

　□網路書店　□實體書店　□網路搜尋　□電子報　□書訊　□雜誌

　□傳播媒體　□親友推薦　□網站推薦　□部落格　□其他＿＿＿＿＿

您對本書的評價：（請填代號　1.非常滿意　2.滿意　3.尚可　4.再改進）

　封面設計＿＿＿　版面編排＿＿＿　內容＿＿＿　文／譯筆＿＿＿　價格＿＿＿

讀完書後您覺得：

　□很有收穫　□有收穫　□收穫不多　□沒收穫

對我們的建議：＿＿＿＿＿＿＿＿＿＿＿＿＿＿＿＿＿＿＿＿＿＿＿

＿＿＿＿＿＿＿＿＿＿＿＿＿＿＿＿＿＿＿＿＿＿＿＿＿＿＿＿＿＿＿

＿＿＿＿＿＿＿＿＿＿＿＿＿＿＿＿＿＿＿＿＿＿＿＿＿＿＿＿＿＿＿

＿＿＿＿＿＿＿＿＿＿＿＿＿＿＿＿＿＿＿＿＿＿＿＿＿＿＿＿＿＿＿

11466
台北市內湖區瑞光路 76 巷 65 號 1 樓

秀威資訊科技股份有限公司　　　收

BOD 數位出版事業部

..

（請沿線對折寄回，謝謝！）

姓　　名：＿＿＿＿＿＿＿＿＿　年齡：＿＿＿＿　性別：□女　□男

郵遞區號：□□□□□

地　　址：＿＿＿＿＿＿＿＿＿＿＿＿＿＿＿＿＿＿＿＿

聯絡電話：(日)＿＿＿＿＿＿＿＿＿　(夜)＿＿＿＿＿＿＿＿＿＿

E - m a i l：＿＿＿＿＿＿＿＿＿＿＿＿＿＿＿＿＿＿＿＿